全国高等美术院校建筑与环境艺术设计专业规划教材

设 计 表 达
设计意图的剖析与推介

湖北美术学院　主编

詹旭军　王鸣峰　梁竞云　编著

中国建筑工业出版社

图书在版编目(CIP)数据

　　设计表达　设计意图的剖析与推介/湖北美术学院主编；詹旭军，王鸣峰，梁竞云编著. —北京：中国建筑工业出版社，2012.11
　　全国高等美术院校建筑与环境艺术设计专业规划教材
　　ISBN 978-7-112-14807-3

　　Ⅰ. ①设… Ⅱ. ①湖… ②詹… ③王… ④梁… Ⅲ. ①艺术-设计-高等学校-教材 Ⅳ. ①J06

　　中国版本图书馆CIP数据核字(2012)第249184号

　　　　责任编辑：唐　旭　张　华　李东禧
　　　　责任设计：董建平
　　　　责任校对：张　颖　刘　钰

全国高等美术院校建筑与环境艺术设计专业规划教材
设计表达
设计意图的剖析与推介
湖北美术学院　主编
詹旭军　王鸣峰　梁竞云　编著
*
中国建筑工业出版社出版、发行(北京西郊百万庄)
各地新华书店、建筑书店经销
北京天成排版公司制版
北京方嘉彩色印刷有限责任公司印刷
*
开本：880×1230毫米　1/16　印张：6¾　字数：210千字
2012年11月第一版　　2012年11月第一次印刷
定价：**39.00元**
ISBN 978-7-112-14807-3
　　(22839)

版权所有　翻印必究
如有印装质量问题，可寄本社退换
(邮政编码　100037)

全国高等美术院校
建筑与环境艺术设计专业规划教材

总主编单位：
中央美术学院
中国美术学院
西安美术学院
鲁迅美术学院
天津美术学院
四川美术学院
广州美术学院
湖北美术学院
清华大学美术学院
上海大学美术学院
中国建筑工业出版社

总主编：
吕品晶　张惠珍

编委会委员：
马克辛　王海松　吴昊　苏丹　吴晓琪　赵健
黄耘　傅祎　彭军　詹旭军　唐旭　李东禧
（以上所有排名不分先后）

《设计表达　设计意图的剖析与推介》
本卷主编单位：湖北美术学院
　　　　　　　詹旭军　王鸣峰　梁竞云　编著

总　序

缘起

《全国高等美术院校建筑与环境艺术设计专业实验教学丛书》已经出版十余册，它们是以不同学校教师为依托的、以实验课程教学内容为基础的教学总结，带有各自鲜明的教学特点，适宜于师生们了解目前国内美术院校建筑与环境艺术设计专业教学的现状，促进教师对富有成效的特色教学进行理论梳理，以利于取长补短，共同进步。目前，这套实验教学丛书还在继续扩展，期望覆盖更多富有各校教学特色的各类课程。同时对那些再版多次的实验丛书，经过原作者的精心整理，逐步提炼出课程的核心内容、原理、方法和价值观编著出版，这成为我们组织编写《全国高等美术院校建筑与环境艺术设计专业规划教材》的基本出发点。

组织

针对美术院校的规划教材，既要对学科的课程内容有所规划，更要对美术院校相应专业办学的价值取向做出规划，建立符合美术院校教学规律、适应时代要求的教材观。规划教材应该是教学经验和基本原理的有机结合，以学生既有的知识与经验为基础，更加贴近学生的真实生活，同时，也要富含、承载与传递科学概念、方法等教育和文化价值。十所美术院校与中国建筑工业出版社在经过多年的合作之后，走到一起，通过组织每年的各种教学研讨会，共同为美术院校建筑与环境艺术设计专业的教材建设做出规划，各个院校的学科带头人们聚在一起，讨论教材的总体构想、教学重点、编写方向和编撰体例，逐渐廓清了规划教材的学术面貌，具有丰富教学经验的一线教师们将成为规划教材的编撰主体。

内容

与《全国高等美术院校建筑与环境艺术设计专业实验教学丛书》以特色教学为主有所不同的是，本规划教材将更多关注美术院校背景下的基础、技术和理论的普适性教学。作为美术院校的规划教材，不仅应该把学科最基本、最重要的科学事实、概念、

原理、方法、价值观等反映到教材中，还应该反映美术学院的办学定位、培养目标和教学、生源特点。美术院校教学与社会现实关系密切，特别强调对生活现实的体验和直觉感知，因此，规划教材需要从生活现实中获得灵感和鲜活的素材，需要与实际保持紧密而又生动具体的关系。规划教材内容除了反映基本的专业教学需求外，期待根据美院情况，增加与社会现实紧密相关的应用知识，减少枯燥冗余的知识堆砌。

使用

艺术的思维方式重视感性或所谓"逆向思维"，强调审美情感的自然流露和想象力的充分发挥，对于建筑教育而言，这种思维方式有助于学生摆脱过分的工程技术理性的约束，在设计上呈现更大的灵活性和更加丰富的想象，以至于在创作中可以更加充分地体现复杂的人文需要，并且在维护实用价值的同时最大限度地扩展美学追求；辩证地运用教材进行教学，要强调概念理解和实际应用，把握知识的积累与创新思维能力培养的互动关系，生动有趣、联系实际的教材对于学生在既有知识经验基础上顺利而准确地理解和掌握课程内容将发挥重要作用。

教材的使命永远是手段，而不是目的。使用教材不是为照本宣科提供方便，更不是为了堆砌浩瀚无边的零散、琐碎的知识，使用教材的目的应该始终是让学生理解和掌握最基本的科学概念，建立专业的观念意识。

教材的使用与其说是为了追求优质的教学效果，不如说是为了保证基本的教学质量。广义而言，任何具有价值的现实存在都可以被视为教材，但是，真正的教材永远只会存在于教师心智之中。

<div style="text-align:right">

吕品晶　张惠珍
2008 年 10 月

</div>

前　言

在美术院校建筑与环境艺术专业教学的过程中，我们发现学生的两种特性：一是具有较强的图形和空间的直觉能力，二是逻辑认知显得不清晰。这两种特性互相交织，导致在学习和设计实践中表现出这样的状况：他们描绘能力较强，说明能力较弱；喜欢形象表达，不善分层剖析；设计开始阶段就绘制效果图，对设计阶段的分段没有控制。具有这种工作特性的学生，在较小的项目的设计中尚能把握，一旦项目扩大，涉及专业增多，合作人数增多，没有良好的系统和逻辑概念，是很影响工作效率的。

当出版社领导安排我们编写关于"设计表达"的教材时，对于它的定位，我们有如下思考：

1. 回避绘画方法、工具详述，此类教材已很全面。

2. 针对不同的表达对象，通过实际案例展开设计表达的方法和实际应用。

3. 强调不同的设计阶段具有不同的表达深度、目标和方法。

4. 书中展示的大部分设计表达图纸均为设计过程的记录，并没有为编撰教材而特意制作与修饰，试图通过原始的轨迹来重现设计发生的过程。

5. 希望在阐述设计表达的章节之中，引出一些对设计本质问题的思索，例如设计师为谁服务？设计中手和脑之间的互动关系等。

根据上述思考，本书共分为四章：

第一章：绪论

阐述了关于设计表达的基本认识，以及设计师应该具备的技能素质，同时对本书的基本结构做了梳理。

第二章：以业主为对象的设计表达

首先分析了谁是业主，实际上是讨论设计师的职责和社会属性。本章的设计表达，主要集中于前期概念设计阶段与方案设计阶段。前期概念设计阶段侧重于项目的策划，以图片、表格、草图、调查文件等各种手段向业主阐明项目可能发展的各类方向的性价比问题；方案设计阶段侧重于设计表达文件的程序性。

第三章：以自我为对象的设计表达

上一章说明了以业主为对象的设计表达侧重于解释、说明、展示设计前期及方案阶段的设计意图，本章阐述了以自我为对象的设计表达，更侧重于设计者自身脑与手的沟通，关注设计发生的过程，通过各种条件捕捉头脑中的灵感，并将之清晰化、条理化。此阶段的设计表达也可作为设计师之间研讨专业问题的沟通方式。

第四章：以公众为对象的设计表达

说明了以公众为对象的设计表达的基本特征，包括设计文件的标准性，有制图的标准、文件格式的标准、内容深度的标准、设计文件组织的逻辑性，最终目标是即使设计师不在场，查看图纸的其他人也能清晰地、完整地洞悉设计者需要表达的意图。

本书是由湖北美术学院环艺系教师团队根据自己的教学及实践经验编撰而成，其中第一章"绪论"由詹旭军编写；第二章"以业主为对象的设计表达"由王鸣峰、吴珏编写；第三章"以自我为对象的设计表达"由梁竞云、周稀编写；第四章"以公众为对象的设计表达"由张进、张贲编写。

鉴于水平有限，本书编撰过程中出现的错误及不到之处，还请各位方家指正。

詹旭军
2012 年 10 月

目　录

总序
前言

001　第 1 章　绪论
001　**1.1**　关于设计表达
001　**1.2**　设计表达范畴
001　1.2.1　以业主为对象的设计表达
001　1.2.2　以自我为对象的设计表达
001　1.2.3　以公众为对象的设计表达
001　**1.3**　设计表达所需要的知识与技能层面
002　1.3.1　设计表达所需要的知识层面
002　1.3.1.1　建设经济
002　1.3.1.2　设计管理
002　1.3.2　设计表达所需要的技能层面
002　1.3.2.1　逻辑思维
002　1.3.2.2　手绘表达
002　1.3.2.3　计算机绘图
002　1.3.2.4　表达感染力

003　第 2 章　以业主为对象的设计表达
003　**2.1**　谁是业主？
003　2.1.1　公众
003　2.1.2　设计师的聘用者
003　2.1.3　最终的使用者
004　**2.2**　对于设计的设计——设计前期工作
004　2.2.1　场地调查和分析
005　2.2.2　场地位置和内容
007　2.2.3　场地基础设施的分布情况
008　2.2.4　局域微气候的调查分析
009　2.2.5　使用者和场地的关系
010　2.2.6　感官分析

010 2.2.7 社会需求
013 **2.3 项目赚钱吗？——项目经济分析的图文表达**
013 2.3.1 经济分析的必要性和目的
014 2.3.2 经济分析的步骤和主要方法
016 **2.4 急躁的业主与冷静的你——概念设计阶段控制与快速图文表达**
018 **2.5 如何说服你的业主？——设计意图的传达技巧**

021 第3章 以自我为对象的设计表达

021 **3.1 思维性的图形表达**
021 3.1.1 反映功能的图形表达
022 3.1.1.1 功能间的基本要素关系
022 3.1.1.2 功能分区平面
026 3.1.2 反映空间的图形表达
027 3.1.2.1 空间尺度
031 3.1.2.2 空间围合
034 3.1.2.3 空间组合
037 3.1.2.4 光的空间营造
037 3.1.3 反映形式的图形表达
039 3.1.3.1 形式的基本要素
039 3.1.3.2 形式的变化
040 3.1.3.3 形式的表面
043 3.1.4 反映技术的图形表达
043 3.1.4.1 构造方式
051 3.1.4.2 空间与环境关系的表达
057 **3.2 图形的构想**
057 3.2.1 抽象化
064 3.2.2 符号化
065 3.2.3 相互关系

070 第4章 与公众交流的设计表达

070 **4.1 设计表达打开与公众交流的渠道**
070 4.1.1 设计表达的全新内涵
070 4.1.2 交流成为设计表达的新要求
070 4.1.3 设计表达在公众交流中所起的作用
071 4.1.4 在公共交流中设计图像所表达的内容
071 4.1.5 建筑程序中，针对不同的公众对象，所使用的交流性的图像表达
072 **4.2 设计流程中的公众交流性图像表达**
072 4.2.1 建设项目的设计流程
072 4.2.2 方案设计的图像表达

072　4.2.2.1　表现图
072　4.2.2.2　方案图册
073　4.2.2.3　多媒体演示
073　4.2.2.4　模型
073　**4.3**　**与建筑行业主管部门的沟通**
073　4.3.1　建筑行业进行管理的主要政府行政职能部门
074　4.3.2　城市规划部门的主要职能
074　4.3.3　城市规划部门对建设项目的审核要点
074　**4.4**　**设计表达对监理、施工人员的指导**
074　4.4.1　建筑场地的指导
074　4.4.1.1　场地分析
075　4.4.1.2　地形分析
075　4.4.1.3　绿化分析
076　4.4.1.4　排水表现分析
077　4.4.1.5　场地交通
078　4.4.2　建筑构造指导
078　4.4.2.1　基础构造表现
079　4.4.2.2　楼面构造表现
080　4.4.2.3　墙体构造表现
086　4.4.2.4　屋面构造
088　4.4.2.5　楼梯构造
091　4.4.3　设备工程指导
091　4.4.3.1　采暖通风
092　4.4.3.2　制冷，HVAL 系统
093　4.4.3.3　通风口
094　4.4.3.4　给水排水系统
095　4.4.3.5　电力供应系统
095　4.4.4　室内工程表现指导
097　**参考文献**

第1章 绪 论

1.1 关于设计表达

本书定位为一本教材,其主要的读者对象是设计专业的学生。在最初的出版计划中,作为"全国高等美术院校建筑与环境艺术设计专业规划教材"丛书中的一本,本书原命名为《表现技法》,原意是希望学生在设计实践、学习的过程中,能够在"技法"上给予最直接的帮助。这是一个老话题,到底是"由技入道"还是"由道入技"。现在市面上有大量的关于"表现技法"的教材,大都围绕着设计表现图的使用工具、材料、技法等进行铺陈,集中于"绘图"层面,对于项目涉及的不同环节,例如针对设计经济问题、设计流程问题、设计思维的逻辑问题、文化现象问题、法规管理部门关心的问题等所对应的不同的表达方式、文件形式研究较少。在实际工作与教学中我们发现,设计"表达"能力的重要性几乎与设计内容的本身相当,再好的设计如果没有良好的沟通能力与手段,会极大地阻碍设计思路顺利实施。我们认为的"表达"能力不应局限于对于纸面(或计算机)的图形表现,更多的应定位于能够传达思维的手段,包括各种可能的方法:语言、表格、模型、图纸甚至精神感染力。在"设计表达"的系统链条上,我们更倾向于由不同的交流对象所采取的不同的表达方式,同时设计流程过程中各阶段文件的深度控制也是本教材的重要关注部分。

1.2 设计表达范畴

设计表达能力体现了设计师的综合能力,为了能够比较清晰地说明问题,本书将设计表达按照所针对的对象不同,分为三个类别,分别是:以业主为对象的设计表达、以自我为对象的设计表达、以公众为对象的设计表达。

1.2.1 以业主为对象的设计表达

首先,我们将讨论谁是业主,实际上阐述的是设计师的职责。在本书中的业主,特指项目设计的直接委托方。以业主为对象的设计表达,主要集中于前期概念设计阶段与方案设计阶段。前期概念设计阶段侧重于项目的策划,以图片、表格、草图、调查文件等各种手段向业主阐明项目可能发展的各类方向的性价比问题;方案设计阶段侧重于设计表达文件的程序性。

1.2.2 以自我为对象的设计表达

如果说以业主为对象的设计表达侧重于解释、说明、展示设计前期及方案阶段的设计意图,那么以自我为对象的设计表达将更侧重于设计者自身脑与手的沟通,关注设计发生的过程,通过各种条件捕捉头脑中的灵感,并将之清晰化、条理化。此阶段的设计表达也可作为设计师之间研讨专业问题的沟通方式。

1.2.3 以公众为对象的设计表达

以公众为对象的设计表达在于设计文件的标准性,包括制图的标准、文件格式的标准、内容深度的标准、设计文件组织的逻辑性,最终目标是即使设计师不在场,查看图纸的其他人也能清晰地、完整地洞悉设计者需要表达的意图。

1.3 设计表达所需要的知识与技能层面

设计表达所需要的知识及技能层面,实际上就

是作为一个设计师所需要的综合素质。不过，在本书中所指的关于设计表达应该具备的能力，更侧重于从设计策划、设计管理、设计各阶段的控制角度来解释。

1.3.1 设计表达所需要的知识层面
1.3.1.1 建设经济
——熟悉建设项目的全周期流程。
——了解项目的经济投入与产出效能。
1.3.1.2 设计管理
——熟悉设计各阶段的界限及内容、深度。
——熟悉项目设计中各专业的分工与合作。

1.3.2 设计表达所需要的技能层面
1.3.2.1 逻辑思维
——能够在设计文件及口头表达上具有清晰的逻辑思维能力。
——能够在设计各阶段表达中突出重点，主次分明。
1.3.2.2 手绘表达
——能迅速地利用手绘表达出大脑中的各种设计意象。
——要求手绘表达能具备一定的准确性、真实的尺度及比例关系。
1.3.2.3 计算机绘图
——熟悉计算机辅助绘图的各种操作技能。
——能准确地将计算机各软件特征运用到设计各阶段辅助表达设计意图。
1.3.2.4 表达感染力
——设计文件的表达感染力。
——口头表达的感染力。

第 2 章 以业主为对象的设计表达

2.1 谁是业主？

每个项目都有业主。说到业主，一般人第一直觉是委托你做设计的人。在中国，有个颇具特色的名称叫"甲方"，大概意思是付钱给你，希望能从你这里获取某种服务的人。自然，你就是"乙方"，是收人钱财，接受甲方的委托，提供某种服务的人。在这里，设计师被称为业主的代言人。设计师的行为是以保护公众和业主的利益为前提，在整个建造过程中以业主代理人的身份向业主提供各种设计服务，包括设计、协调、咨询和管理。理所当然你的委托方是业主，但不仅限于此，仔细分来，业主有三类代表，分别是：公众、设计师的聘用者、最终的使用者。

业主类型　　　社会角色　　　　与设计师的关系
1. 公众⟹政府部门、管理部门⟹各类法规对设计的限定
2. 设计师的聘用者⟹项目组织者、所有者⟹对聘用者提供服务
3. 最终的使用者⟹居民、用户⟹美好的环境——得到赞誉
　　　　　　　　　　　　　　恶劣的环境——得到诋毁

2.1.1 公众

任何项目，不论是大或小，都存在着与"周边"的关系。大型规划、建筑项目，设计师必须考虑周边的现状，诸如城市形态、地形、城市道路、市政、已建建筑物或构筑物、树木、水资源等问题；小型如室内装修项目，也必须考虑建筑物结构、消防、设备等问题。所有"周边"问题，都是单个项目与社会整体的关系，个体与公众的关系。这些关系，代表的是公众利益与个体利益的平衡，在某些情况下公众利益会被你的委托人（或聘用人）忽视，甚至故意敌对。政府是代表公众行使权力、义务的机构，它通过具体的行政部门，以及制定出的各项法律法规来指导、约束、监管建设项目。因此，在设计师的头脑中首要树立的业主概念，就是公众，具体就是各类设计法规对设计工作的指导、限定。很多时候，设计师会由于坚持公众的利益而与其委托方产生不同的意见，甚至激烈的争执，这实际上是设计师职业道德的体现，也反映了设计师基本的执业素质。

2.1.2 设计师的聘用者

项目直接的业主就是设计师的聘用者、项目的委托人，他们投入资金，推动这个投资项目，是项目的组织者、实施者，多数时候还是项目的所有者。理所当然，设计师应该重视这些人，有了这些人才有设计实践的可能，并且这些人的能力与素质直接决定了设计作品按照预想的思路进行下去并最终成为实际项目的品质。因为项目的委托人聘用设计师是希望获取某种服务，所以设计师的重要职责之一就是通过设计提供委托人所需要的服务。这种服务不仅是竖起一栋房子，完成一项工程那么简单，更多时候，委托人的投资收益意愿全部寄托于此。在此，设计师更像调解人，协调委托人的赚钱欲望与公众、最终使用者诸方面的利益关系。同时，设计师也充当了某种层面的精神教化者，能够利用自己的表达技巧，循循诱导委托人更多地考虑公众及最终使用者的利益，使项目能够朝更健康的道路上持续发展。

2.1.3 最终的使用者

很多情况下，你的委托人并不是土地、房屋最终的使用者。很多是供多数人最终长期使用的场所，

诸如住宅、办公楼、学校、医院、商业等等公用设施。也许你的委托人只有一个人或几个人组成的高层团队，你经常接触、听取意见的是这少数人，但他们的意见并不完全代表最终使用者的意见，同时你还很难聆听到众多的使用者的直接声音。在设计之初，设计师就应该建立起"最终使用者"的概念，这将有助于将项目的需求落实到实处，有助于项目持续健康地发展。特别是有的时候，最终使用者的需求与委托人的需求处于对立面，例如对于住宅项目，使用者要求停车位越多越好，楼宇间距越大越好，密度越小越好，但投资人的意见全部相反，这需要设计人综合各方的需求，寻找一条适合各方利益的均衡道路。

2.2 对于设计的设计——设计前期工作

设计前期工作是指一个项目或课题从提出开发的设想，到作出最终设计和投资决策的工作阶段。这一阶段主要是受委托方和开发商一起对项目和课题的启动进行必要的准备工作，包括以书面的形式评估项目的可行性报告，提出项目建议书，完成可行性研究报告并获得批准，最终作出项目评估报告。除了要达到最终立项目标外，设计前期工作还包括根据国家有关的各项政策为开发商拟定一份具有较高的可靠性、较为完备的具体指标、较为明确的建设周期的文件，以便对设计和施工等各个阶段进行必要的指导。对于设计前期工作，首先必须有符合实际的可操作性。它需要有较强的政策性、较完善的技术性以及较为合理的经济性，才有可能与预期的开发目标相吻合，保证开发进程的顺利进行。但现在未利用科学方法，使设计前期工作中存在许多不确定的因素。因此，能否较好地完成这一工作，在很大程度上依赖于设计师所积累的设计和管理经验。在具体工作中，必须从大处着眼，小处着手。从宏观的角度去预测和判断项目的必要性和可行性。

从微观的角度对项目的细节问题，包括规模、周期，乃至设计和施工中可能会出现的主要问题等进行细致的分析和预测，并提出相应的解决措施，尽可能将影响项目和课题正常运行的不利因素减到最少，为项目和课题的成功开发和正常运行提供必要的保证。设计工作在整个前期的工作尤为重要，环境艺术专业学生对待设计前期工作，必须对项目或课题的基础资料进行收集，对现场情况进行勘察，分析项目的有利因素与不利因素，以图文方式提出初步构想，为设计概念的拓展，收集必备的基础资料，使设计有的放矢。

2.2.1 场地调查和分析

作为前期工作的基础，首先必须对现有资料进行搜集，提炼出对项目有用的信息，并进行归纳和整理找出内部规律，进行科学判断才能有利于指导后期工作。

1. 场地调查和分析在景观设计中的重要性

对场地的分析一般通过两种方式来获得基本资料，即通过图纸和现场踏勘。一般在一个项目开始，设计者就会得到相关图纸，图纸一般为勘测部门所提供的地形图或测量图，图中包括：项目场地地形、地貌特征、高程情况、绝对坐标和红线范围等一系列信息。图纸及其他数据固然是重要的，但完全依靠图纸是远远不够的，设计师对场地的理解和对其精神的感悟，必须通过至少一次最好多次的现场踏勘，来补充图纸上体现不出来的其他的场地特征。只有通过现场踏勘，才能对场地及其环境有个透彻的理解，从而把握场地的感觉，把握场地与周围区域的关系，全面领会场地状况。

设计的过程：

（1）调查（场地调查）

调查，顾名思义是指场地调查，大多以书面的文字报告结合场地实景图片表述；分析是指基于对场地客观事实的调查，对场地现状进行全面

的评估和理解。例如，手绘相应的场地横截面图，对于目前场地的排水流向结合专业知识进行分析和评论；设计，在这里指的是基于以上两个步骤即对场地的调查和分析后，得出的关于下一步如何展开和进行设计的一个建议，通常这个设计建议以文字、设计概念草图结合示意图片来表示。在某种意义上说，前者决定后者。场地调查和分析就是设计的前期阶段，是对问题的认识和分析过程。对问题有了全面透彻的理解后，基地的功能和设计的内容也自然明了。所以，认识问题和分析问题的过程就更加的重要。而在实际的设计中，许多设计者往往忽视了场地分析这个关键的环节。

（2）分析（评估和解释）

在准备进行一个项目设计之前，要做的第一步是进行场地调查。场地调查能帮助你更好地了解和理解现有场地的各个方面，更是为进行下一步的概念设计意向提出的基础支持。一个成功的场地调查能帮助你发现场地中有吸引力、迷人的景色，以及缺乏吸引力的区域。现场调查同时还能帮助你找出当前场地的优缺点，以便于更好地进行下一步设计。

如何进行一个有序的场地调查？最重要的是，每次去场地实地考察的时候，都携带一张含有比例尺的场地平面图（最好含有地形图）以及速写本或笔记本，可以随时记下你的想法和感受，可能的话最好有一台数码相机，图像比文字能更客观地记录场地的现状。

2. 场地调查和分析的内容

现状调查

包括收集与场地有关的技术资料和实地踏勘、测量。

　　a. 范围及环境：物质环境、知觉环境、城市规划法规；

　　b. 自然条件：地形、水体、土壤、植被；

　　c. 气象：日照、温度、风、降雨、微气候；

　　d. 人工设施：建筑及构筑物、道路和广场、各种管线；

　　e. 感官分析：场地现状景观、环境景观、视域；

根据场地规模和使用目的分清主次进行调查、了解。

2.2.2　场地位置和内容

为规划提供范围界定，在做一个项目之前，首先要通过图纸和现场踏勘核对来明确规划范围界线，周围红线及标高，只有这样才能为以后的设计提供准确性。其次，场地内部与场地外部的关系和场地内部各要素的分析，为以后场地功能的确定提供依据。场地分析通常从对项目场地在城市地区图上定位，以及对周边地区、邻近地区规划因素的调查开始，可获得一些有用的东西，如周围地形特征、土地利用情况、道路和交通网络、休闲资源，以及商贸和文化中心等。这些与项目相关的场地外围背景，对场地功能的确定有着重要的影响，充分了解这些有利于确定设计基地的功能、性质、服务人群及确定场地主次要出入口的合理位置，喧闹娱乐区的位置，安静休息区的位置等。

平面图以简洁的线型注释，注明场地四周的界线是如何划分的。并以实景照片或者手绘示意图来表示，从场地内看出去和场地外看进来的景色分别是怎样的？场地周边的用地情况是怎么样的？是商业区、住宅小区、学校或者工厂等？在某个特定区域看向场地内外的视线是通透还是有遮挡的？最后，从城市或其他地区到场地的路线是怎么样的？场地附近是否有公共交通站点等？场地内部的交通流线情况，道路的铺装材质、损耗等。这些都应在平面图上注释，需要重点说明的应该记在笔记本上并拍摄现场照片。

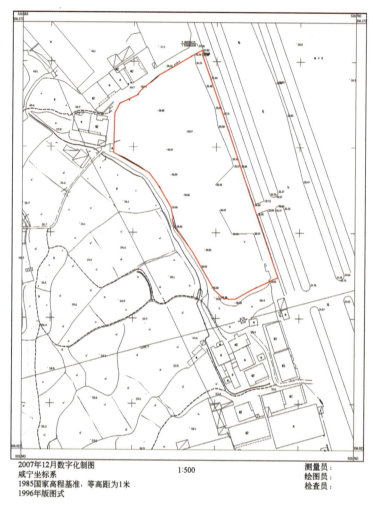

● 图 2-1

此图为某住宅用地原始平面图，从图纸上必须对设计中所涉及的问题进行归纳，以便有助于后期工作的开展。其中包括用地面积、红线范围、图纸比例大小、指北针方向、用地与周边建筑关系、场地内标高和场地外标高关系、用地周边地块功能、用地与城市主干道关系。以上信息都能从图中了解而来。

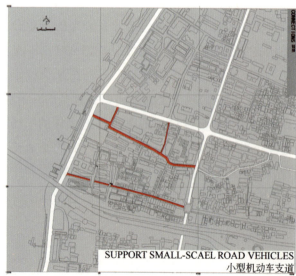

● 图 2-2

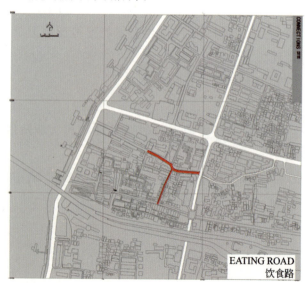

● 图 2-3

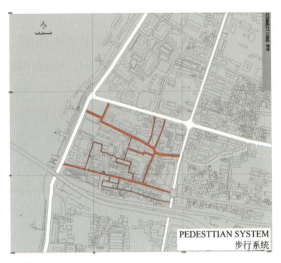

● 图 2-4

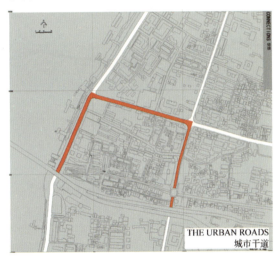

● 图 2-5

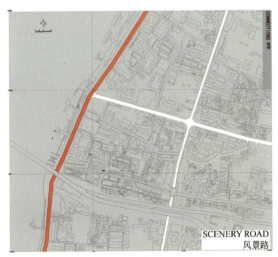

● 图 2-6

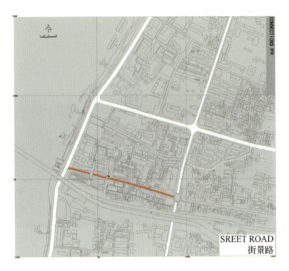

● 图 2-7

以上六幅图为武汉黄鹤楼下中华路临江片区的道路分析系列图。各种道路在整个区域内承担不同功能的交通流向作用。通过调查和分析，对于场地内道路类别的区分，认识各个道路承担的功能性作用，有助于确定改造道路的宽度、道路路面材质和道路两侧建筑立面效果。

行使用现状分析，可手绘建筑立面或照片表示。主要道路、广场尺寸、铺装可通过测量和观察，进行记录和拍照，建议手绘部分道路铺装形式。通过观察给出场地主要道路的排水方式和问题的分析结果；建议雨天和晴天各到现场一次。各种管线的分布情况通常是通过市政的规划图纸获得。

● 图 2-8

场地在雨过天晴后的情况和干燥时有很大区别，土壤颜色和景观面貌也有差别，特别是对于有地形变化的场地更是要观察雨后雨水的流经，以利用自然排水，而不至于积水于场地。要达到充分了解场地就必须在不同时段和气候情况下进行深入勘查，得出科学结论。

2.2.3 场地基础设施的分布情况

通过观察，标出主要建筑物的分布情况，并进

● 图 2-9

● 图 2-10

关于微气候较准确的数据要通过多年的观测累积才能获得，通常是随同有关专家实地观察，合理评价和分析场地地形的起伏、坡向、植被、地表状况、人工设施等对场地的日照、湿度、风、温度条件的影响。建议提前收集当地气象局资料等，参考当地气象局资料对周围环境进行分析，并主动观察，在平面图上标出可能产生局部微气候的地区和人体舒适度的分析指数。建议在同一天的不同时间进行多次考察，然后确定每个区域对一天的不同时段的阳光和阴影的接受程度。

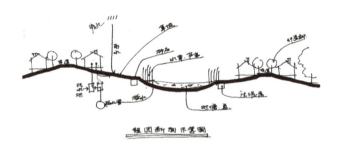

● 图 2-11

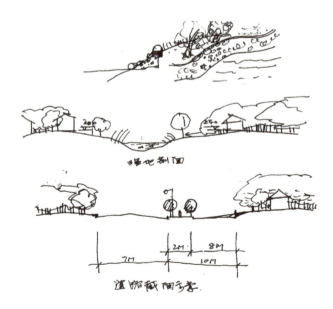

● 图 2-12

● 图 2-13

2.2.4 局域微气候的调查分析

局域微气候对植物和人们在场地内活动的舒适度有至关重要的影响。因此，了解场地所在地区的四季气候情况是至关重要的。但同时，这个区域的气候可能会由于场地上特殊的微气候出现波动；场地的方位和大小也决定了场地上可能会出现多个微气候群。因此，在场地所在区域的大气候下，包含着很多不同的微气候。例如，南向的坡地，相对比较温暖；在场地一个较高点，平均温度就会相对较高。和场地的微气候息息相关的是场地的阴影面和光照区域的观察，气候和光照共同决定了植物的品种和生长情况。当进行植物设计时，就能根据调查的结果来确定不同种类的植物的栽种区域。

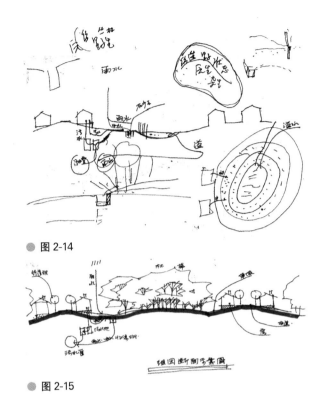

● 图 2-14

● 图 2-15

2.2.5 使用者和场地的关系

以使用者对所建设场地的认可度,决定设计前期的准备工作尤为重要,要充分考虑使用者的诉求,在进行调查分析时,应多向自己提出问题,并通过深入问卷调查了解和与使用者的沟通,将意见整理,提出行之有效的解决方案。提出问题:

A. 场地的持有者或管理者,以及场地目前的使用情况是怎么样的?

B. 场地的主要使用人群,哪几类人群是场地的主要使用者,他们觉得该场地的安全性是怎么样的;他们是如何使用场地的;哪些是潜在的使用者? 节假日和平时、早晨和晚上等不同时段的使用人群是否相同,如果不是,为什么不同?

C. 是否存在设计用途和实际使用不一样的情况? 是否有潜在用途?

D. 人为因素对场地的影响。有无场地被侵蚀、污染、通道、垃圾和场地破坏等情况。

E. 场地公共设施的分布和使用情况等,例如垃圾桶、座椅等的使用情况,照明的布置是否合理等。

《湖北美术学院环境艺术设计系黄鹤楼下景观调查问卷》

本次问卷调查将为我们对于大桥景观改造完善研究提供重要的参考依据,您宝贵的意见将为我们的课题研究带来巨大的帮助,您中肯的建议将是我们课题研究进展的指南针,大桥景观课题研究的全体师生感谢您的支持。

1. 您来这里做些什么?(　　)(可选多项)

A. 娱乐　　B. 聊天　　C. 散步　　D. 游玩

E. 其他

2. 您来这里有哪些原因?(　　)(可选多项)

A. 环境好,视线开阔　　B. 离家近,方便

C. 对这里有感情　　　　D. 空气新鲜,环境好

E. 人多,热闹

3. 您希望这里有什么新的设施?(　　)(可选多项)

A. 戏院　　　　　　　B. 休闲室

C. 小广场　　　　　　D. 休息长廊

E. 其他

4. 您觉得这里有哪些不足?(　　)(可选多项)

A. 卫生设施不齐全

B. 没有固定的休闲场所

C. 天气影响过大

D. 噪声过大

E. 管理不规范

F. 绿化不够

5. 您觉得这里有整修的需要吗?(　　)

A. 不需要　　　　　　B. 需要

C. 非常需要　　　　　D. 无所谓

6. 您是怎样来这里的?(　　)

A. 独自前来　　　　　B. 两到三个人结伴而行

C. 许多人一起来

7. 您一星期一般来几次?(　　)

A. 一次　　　　　　　B. 两到三次

C. 几乎天天来　　　　D. 几乎不来

8. 您来这里能够接受的消费价位是多少?(　　)

A. 免费　　　　　　　B. 五元以下

C. 五元至十元　　　　D. 十元以上

9. 您来这里在路上会花费多少时间?(　　)

A. 五分钟以内

B. 五到十分钟

C. 十分钟到二十分钟

D. 二十分钟以上

10. 若修建老人活动中心，您建议设置哪些功能？活动中心您觉得建在哪个区域比较合适？（四区域）为什么呢？

以上问卷是针对武汉黄鹤楼下老年人活动场地的抽样调查，通过问卷方式直接与使用者进行对话，悉心交流，深入到使用者中去，倾听他们最真挚的想法，获取第一手资料。对问卷对象进行分类，了解不同年龄、不同文化背景的使用者对场地环境、功能配套设施的需求。

2.2.6 感官分析

感觉与认识的价值。感官分析通常指的是在考察场地的步行环境中可能会发生的感官刺激，大多指视觉、听觉、触觉、嗅觉这四个方面上的感官刺激，例如，脚下的质感、风声水声、植物散发的芳香和汽车排放的尾气等。每次去场地都记录下你喜欢或者不喜欢的区域或者地点，同时也记录下你在场地各个不同区域的不同感觉。例如，让人的心情感到平和与宁静的区域，让人想在这个地方活动的区域，让你想带朋友来野餐或看书的区域。这些对场地的感觉非常重要，它们会在后期设计的时候帮助你决定如何对场地进行功能分区。

2.2.7 社会需求

设计表达中尊重并延续场所精神，重视历史文化资源的开发与利用。在历史的发展变化过程中，保持和延续场所精神。尤其是在城市更新和遗址类的设计中，要注意保护场地中的历史文化资源，它们是我们民族的物质财富更是精神财富，是城市建设史的见证和实物遗存，对城市文明史的追忆探索和发展有着重要的作用。因此，在进行此类景观设计时，更要细心观察分析场地中遗存的所有实物，不能让任何有价值的资源从手边溜走，也是为后期的设计立意提供主题线索。

● 图 2-16

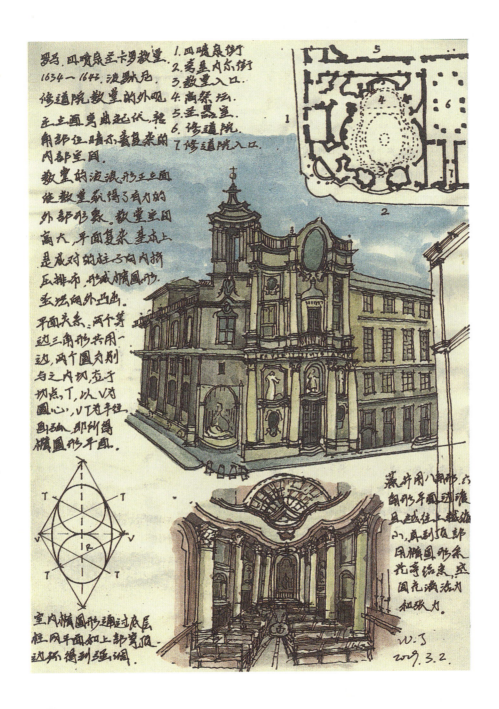

● 图2-17

以上两幅图是不同风格的教堂速写笔记，是历史留给我们的宝贵财富进行认真学习和研究，尊重特定的地域文化、风俗习惯，了解社会需求，才能明确设计的价值取向。

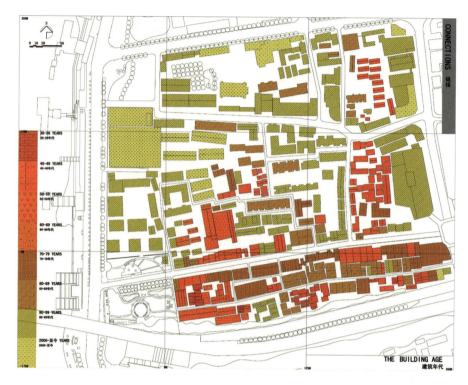

● 图 2-18

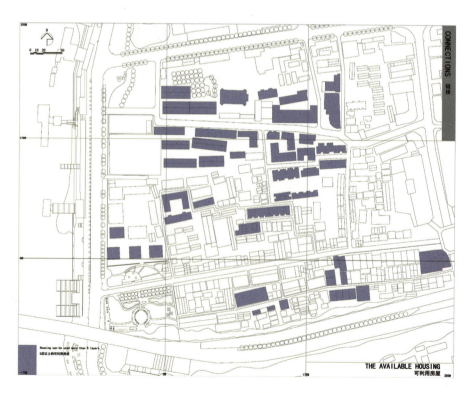

● 图 2-19

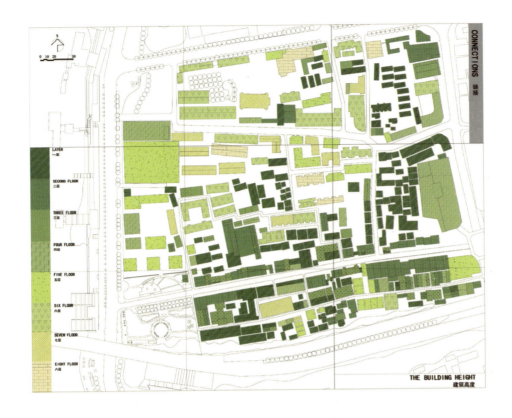

● 图 2-20

　　以上三幅图为武汉黄鹤楼下中华路临江片区，对此区域的建筑年代、可利用建筑和建筑高度的调查分析，尊重现有区域的历史文化建筑，尊重当地人对区域文脉的继承和延续，作为设计考虑的重要依据。

2.3　项目赚钱吗？——项目经济分析的图文表达

2.3.1　经济分析的必要性和目的

（1）经济分析的必要性。

在建设项目的决策阶段应重视建设项目的经济分析，主要理由如下：

1）经济分析是项目分析评价方法体系的重要组成部分，市场分析、技术方案分析、财务分析、环境影响分析、组织机构分析和社会评价都不能代替经济分析的功能和作用；

2）经济分析是市场经济体制下对建设项目的外部经济性和外部不经济性进行分析评价的重要方法，是履行对拟建项目的外部性管理职能的重要依据；

3）经济分析强调从资源配置经济效率的角度分析包括项目外部效果在内的各种经济影响效果，通过费用效益分析及费用效果分析等方法判断建设项目的经济合理性。

（2）经济分析的目的。建设项目的经济分析应达到下列目的：

1）全面识别业主为项目付出的代价，以及为提高项目品质所作出的贡献，分析项目投资的经济合理性；

2）分析项目的经济费用效益流量与财务现金流量存在的差别，以及造成这些差别的原因，提出相关的政策调整建议；

3）对于具有明显经济合理性但其自身不具备财

务生存能力的项目,应通过经济分析来论证对其投资建设的经济合理性,分析利用公共资源对其进行投资建设的必要性,从而为政府对其投资建设和生产运营提供优惠政策、进行投资补助等决策活动提供依据;

4)对于市场化运作的基础设施等项目,通过经济分析来论证项目的经济价值,为制定财务方案提供依据。

2.3.2 经济分析的步骤和主要方法

经济分析包括经济费用效益分析、费用效果分析及宏观和区域经济影响分析等。经济分析强调从整个社会经济体系的角度,分析所有相关社会成员为项目建设所付出的代价以及项目占用经济资源所产生的各种经济效果,评价项目建设的资源配置效率。其主要步骤包括:

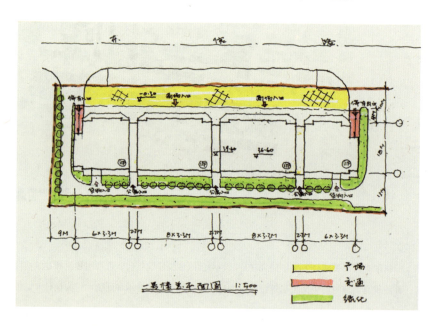

● 图 2-21

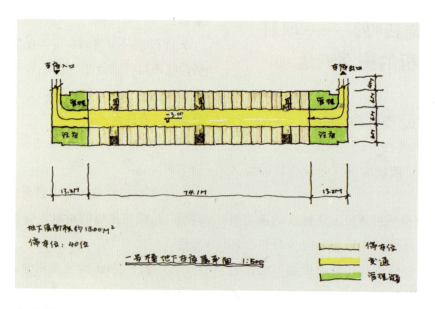

● 图 2-22

1）利益相关者的识别。分析项目的投资建设及运营活动所涉及的各种利益相关者。

2）对项目涉及的各种利益相关者为项目的投资建设及运营活动所发生的费用和获得的效益进行识别，分辨哪些是直接费用与直接效益，哪些是间接费用与间接效益。

3）分析项目所产生的利益分配格局及费用负担情况，评价不同利益相关者对项目的受益或受损情况。

4）根据经济分析的结果，为项目的投资、建设和运营提出需要改善的对策建议，包括对优化项目财务方案提出建议。

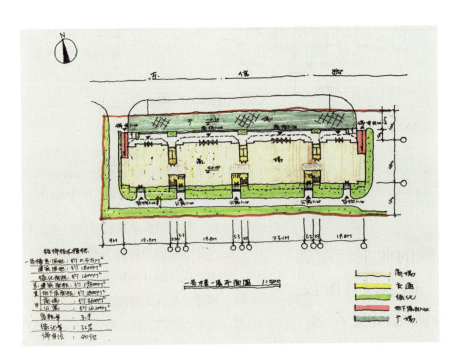

● 图 2-23

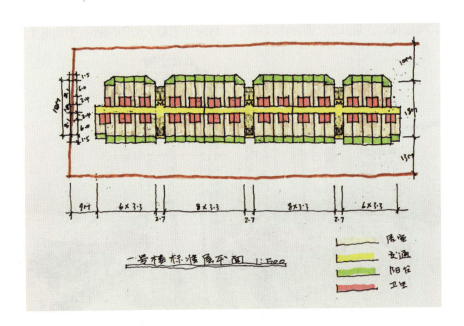

● 图 2-24

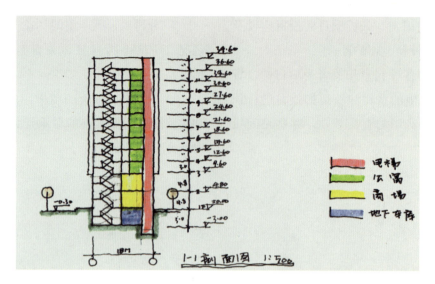

● 图 2-25

设计表达中通过色彩区分不同功能区域，计算各个功能区域大概面积，列出经济技术指标，从而估算建设投资成本、运营成本和投资回报。运用简化的图形直接表达经济指标问题，使投资商能直观了解预估的收益情况，并根据现阶段同类产品投入作为参考，便能大致计算出项目利润。

2.4 急躁的业主与冷静的你——概念设计阶段控制与快速图文表达

项目前期阶段业主会急于看到项目最终效果，即商业效果图表现，这种本末倒置的观念会使整个项目在没有明确建设思路的条件下而作出表现效果图，使设计流程陷入混乱。设计师此时应保持冷静头脑，明确项目阶段，仔细分析项目的有利因素和不利因素，对项目进行文字、草图等多种表现手法的综合研究，得出科学结论。项目的开发和建设需要综合考虑多种因素，并非一张或几张效果图能反映出全部内容，特别是在项目的前期策划阶段。概念阶段是需要设计师与业主共同深入沟通、交流，业主提出功能要求、发展规划、预期收益等基本要求，拟订项目任务书。设计师根据业主要求，结合专业知识、相关法规进行快速的图文表达，第一时间传递业主最关心的问题，生动形象地表达设计意图。

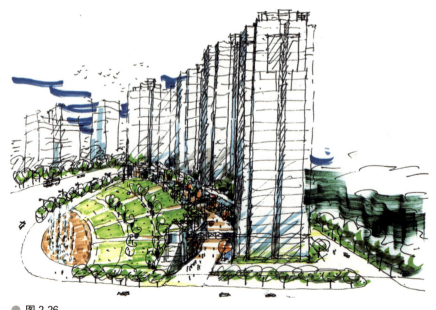

● 图 2-26

第 2 章 以业主为对象的设计表达

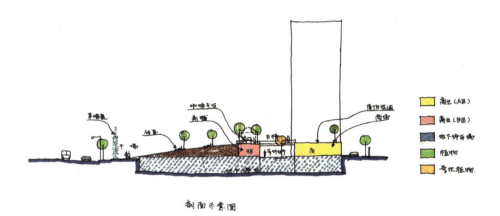

● 图 2-27

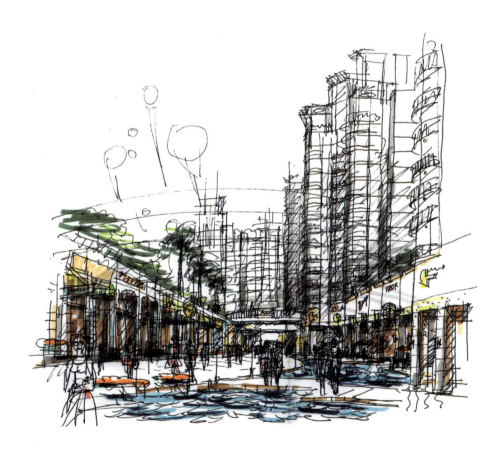

● 图 2-28

17

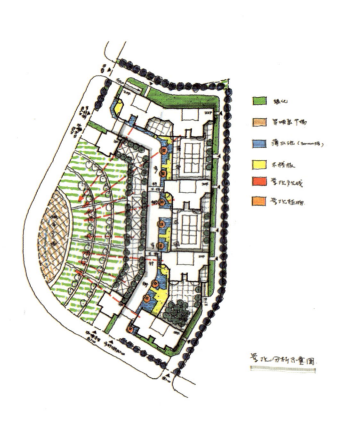

● 图 2-31

以上是一组某小区商业带的概念设计草图，通过设计师冷静系统的分析性草图来明确项目开发的定位，引导业主了解设计的过程和阶段，把握设计深度，使业主能从只针对成品效果图，而转变为关注设计的过程和项目的分析。

● 图 2-29

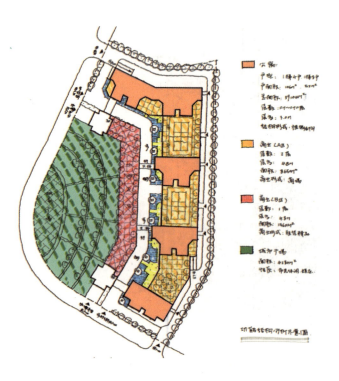

● 图 2-30

2.5 如何说服你的业主？
——设计意图的传达技巧

项目开始时需要与业主进行深入沟通，了解业主的初衷，通常业主在设计前期对项目会有很多想法，但想法比较模糊或片面，这就需要市场分析师、经济师、建筑师、景观设计师等专业人员为业主梳理信息，提供切实有效的信息，以便业主决策。设计师考虑的是项目美感、视觉、内部空间感受、使用功能等；业主考虑的是成本的投入、效益、功能。交流中由于观察项目的角度不同，势必造成意见不一致的问题。在说服业主的过程中，当语言和文字不足以表达设计主旨的时候，利用参考图片，让业主直观地看到项目建成后的效果，则更有利于说服业主接受设计师的想法。

武汉邮科院环境艺术设计——概念设计(一)

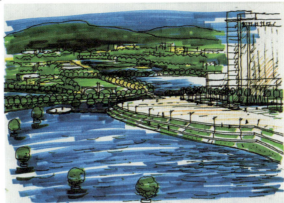

入口广场透视

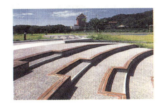

● 图 2-32

武汉邮科院环境艺术设计——概念设计(二)

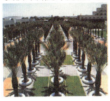

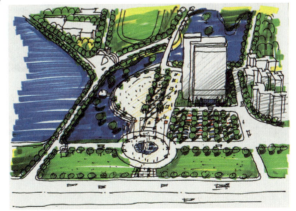

大楼入口鸟瞰

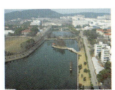

● 图 2-33

武汉邮科院环境艺术设计——概念设计(三)

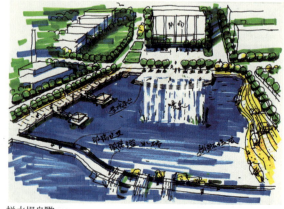

拦水坝鸟瞰

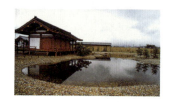
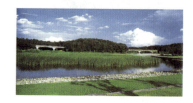

● 图 2-34

武汉邮科院环境艺术设计——概念设计(四)

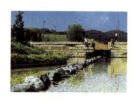

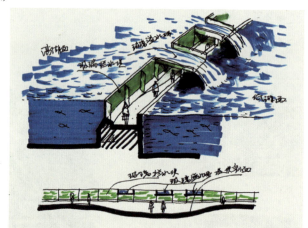

拦水坝剖面

● 图 2-35

以上是某办公楼前广场的景观设计方案,设计师除了用概念性的分析图以外,还辅以类似于建成后的效果照片直观地加以说明,使业主更能理解设计师的意图。

第 3 章　以自我为对象的设计表达

3.1　思维性的图形表达

传统的科学思维方式在一定程度上，是我们将客观现象看成是由一个个孤立的、各具特性的范畴或组成部分所构成；致使我们在思想方法上习惯于强调思维和形象之间的区别，而不是它们的交互作用。现代有关认知心理学和头脑生理学的研究，建立了一种综合的形象思维观点，即通过视觉形象构成的思维——观看、想象、表达。举例来说，当思维以一个具体的形象表现出来时，可以说这个思维已被图像化了。

图像化思维可以被看成是我们自己与画在纸或其他媒介上的一个形象之间的对话过程。如果承认媒介在表现内容上的作用，那么思维性图像作为促进今后设计过程发展的工具之作用，也必然是极其深远的。研究表明，从不同角度观察事物，并加以形象化的做法，在创造与发明过程中起了重要的催化剂作用。图像表达可以同时用于刺激特定想法，以及有目的地改变思维方式以促进想象力和创造性。

图像是某一景观的"替身"，不是其复制品。一切图像都比其所描述真实景物本身来得抽象。当设计人要为他的思维概念作图像表达时，可根据需要选择图像的抽象化程度。最抽象化程度时的图面变成一系列代表更具体或更为复杂事物的符号，从而可以减少制图工作量。由于绝大部分建筑设计都是繁杂的，此种图表化的语言在促进思维发展方面是十分有益的。虽然抽象表达有用，然而要记住的是，其作用只能局限于看图者对这些符号所代表意义的了解程度。所以，抽象表达在同行之间交流可能是有效的，而在设计人和一个缺乏经验的客户之间，或和群众之间作交流时，就有可能引起误解。

抽象化表达不仅可用以代表具体景物，如建筑物、空间，以及其他构成因素，还可用以代表对某一景象的感受中十分重要，却又不是物质性的因素，例如：流程线、视线、功能分区、使用层次，或活动频率等。除了代表设计的具体内容外，抽象图像还可为设计人提供有关设计任务及其他概念方面有用的参考。思维性的图像表达将探讨从代表具体事物直至最抽象化的图像表达方式，以及抽象模拟、编辑和图表化的内容；包括设计人所关心的三项可变因素——造型、整体环境，和设计任务之抽象概念性图像表达；首先涉及较为具体的形状和整体境界，其后是更抽象的对任务的图像表达。

设计人经常关心的是如何将与设计有关的诸多因素综合协调，使其共同工作达到设计目标。为此，设计人应能从设计项目所涉及的诸多复杂因素中抽象出符合全局性要求的认识，以及各个因素的共性及它们的相互关系。

3.1.1　反映功能的图形表达

设计者在对建筑或者是对建筑物内部的深化设计或二次设计时，针对建筑的使用性质或改变建筑所产生的功能方面的问题，要通过合适的形式和技术手段来解决问题。应用设计概念表达手段是围绕着建筑的使用功能的中心问题展开思考。其中有关平面分区、交通流线、空间使用方式、人数总量、布局特点等方面的问题进行研究，这一类概念的表达多采用较为抽象的设计符号集合并配合文字数据、

口述等综合形式。

3.1.1.1 功能间的基本要素关系

根据空间属性对空间功能进行划分，使建筑功能满足对象的基本使用要求：

1. 尺度特征
2. 使用流程
3. 生活方式

3.1.1.2 功能分区平面

"一座好房子是一件完整的事物，也是许多内容的集合。造一座好房子需要一种观念的飞跃，即从单独构件到整体形象的飞跃。这些选择……体现了组装各个部分的方式……一座房子的基本部件可以被组合在一起，而其结果却不尽是基本部件的组合：它们还能形成空间、图案以及外部领地。它们戏剧性地编排建筑必须上演的最基本的'剧目'。为了使1+1的结果超过2，你必须履行任何一件你认为重要的事情（制造房间，把房间组合在一起，或者使这些房间与地形相适应），你还必须做你认为同样重要的另外一些事情（使空间适宜居住，形成含义丰富的室内图案或者控制其他的外部领域）。"

C. 穆尔、G. 艾伦、D. 林登
《房屋的场所》1974

功能的合理性不仅要求每个空间本身具有合理形式，而且还要求每个空间之间必须保持合理、具有逻辑性的联系。作为一栋完整的建筑，其空间组合形式也必须适合于该建筑的功能特点。例如：某所大学现代艺术设计学院扩建的功能分区平面。

图 3-1～图 3-5：草图通过简单明确的色块直观地表达出不同功能区的分布及交通组织情况，并注以面积指标方便与设定设计计划目标间的参照与对比。

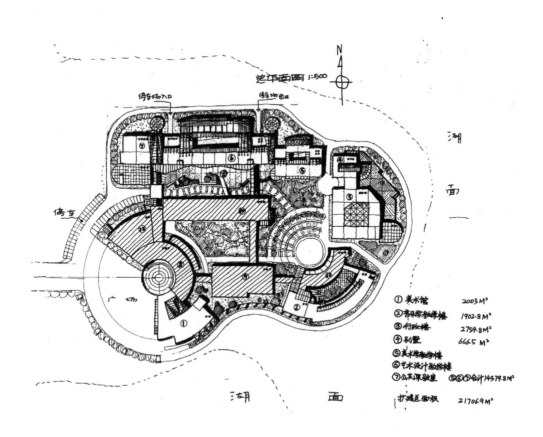

● 图 3-1

第 3 章　以自我为对象的设计表达

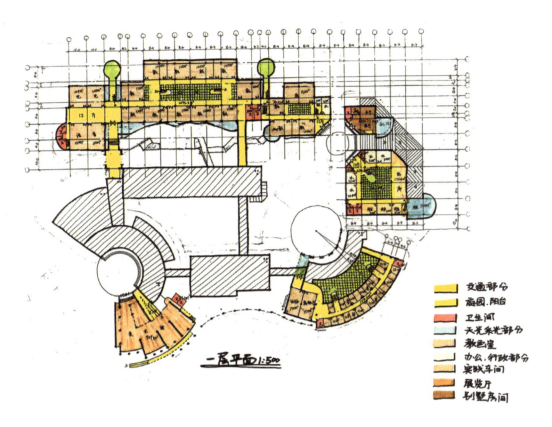

● 图 3-2

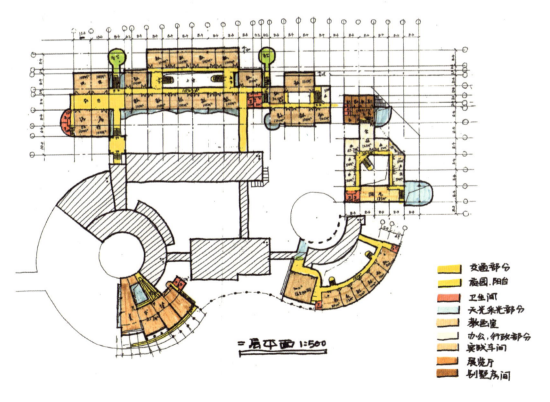

● 图 3-3

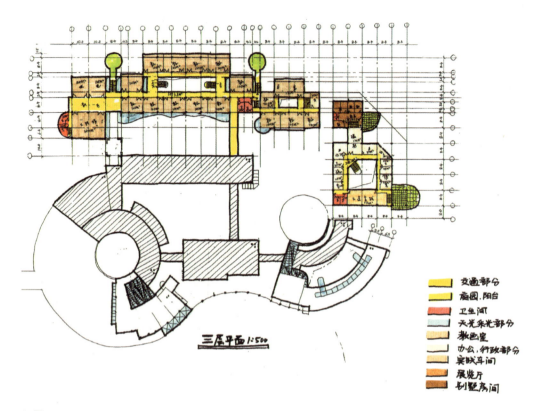

● 图 3-4

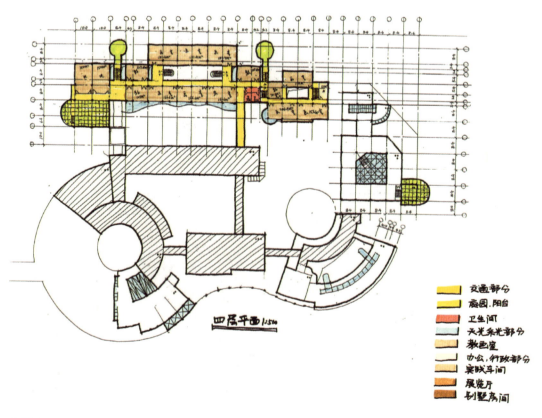

● 图 3-5

图 3-6

图 3-7

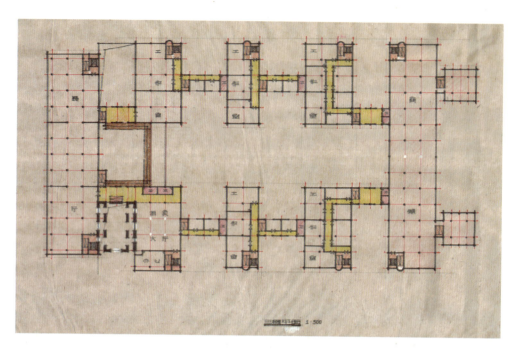

● 图 3-8

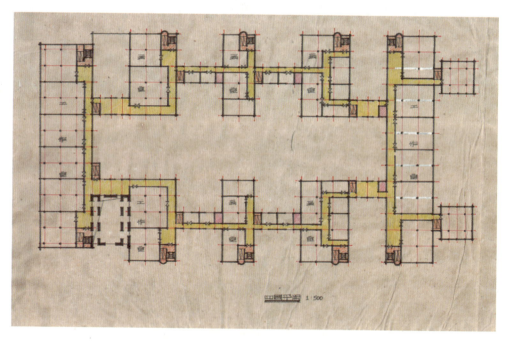

● 图 3-9

图 3-6～图 3-9 草图通过简单明确的平面几何空间关系反映设计要求，概念空间的区域划分，出入口关系，清晰的水平垂直交通穿插联系，用不同的颜色符号表示。

3.1.2 反映空间的图形表达

"空间连续不断地包围我们。通过空间的容积，我们进行活动、观察形体、听到声音、感受清风、闻到百花盛开的芳香。空间像木材和石头一样，是一种实实在在的物质。然而，空间天生是一种不定型的东西。它的视觉形式、它的量度和尺度、它的光线特征——所有这些东西都依赖于我们的感知，即我们对于形体要素所限定的空间界面的感知。当空间开始被体量要素所捕获、围合、塑造和组织的时候，建筑就产

生了。"

"……你也许会问，参观者真的能感受到这些比例关系吗？答案是肯定的——虽然感受到的不是精确的尺寸，但是能够感受到这些比例背后的基本思想。人们领悟到的是一种高贵的印象、非常完整的构图，其中每个房间都处于一个更大的整体中，呈现出一种理想的形式。人们还可以感觉到各个房间彼此关联。没有任何一点是无关紧要的——所有的一切都是重要而完整的。"

<div style="text-align:right">S.E. 拉斯姆森
《体验建筑》1962</div>

3.1.2.1 空间尺度

1. 人体尺度
2. 视觉尺度

设计师本身十分感兴趣的是视觉尺度方面的问题。视觉尺度不仅仅代表物体对象的实际尺寸，而且是事物与其正常尺寸或与环境当中其他事物相比较时，看上去是大还是小。

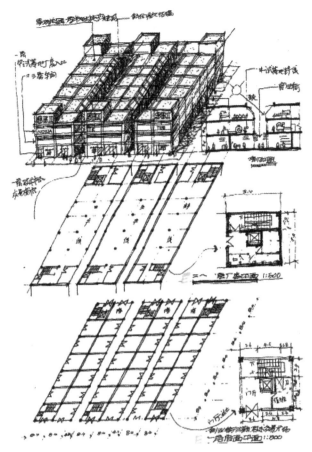

图3-10　办公建筑在城市中的尺度感

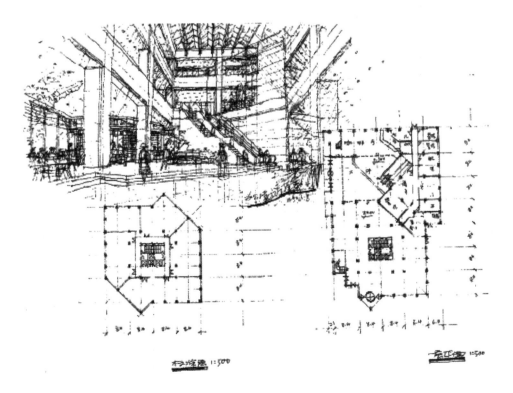

图3-11

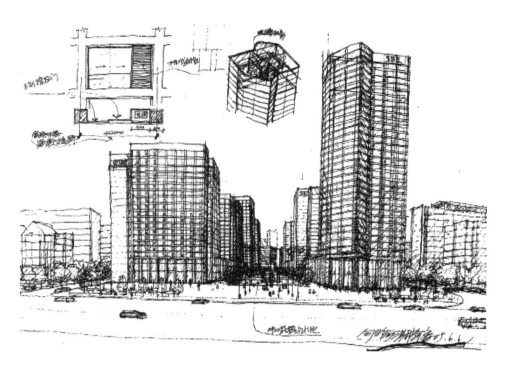

● 图 3-12

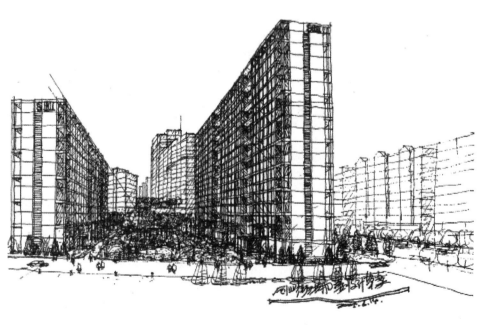

● 图 3-13

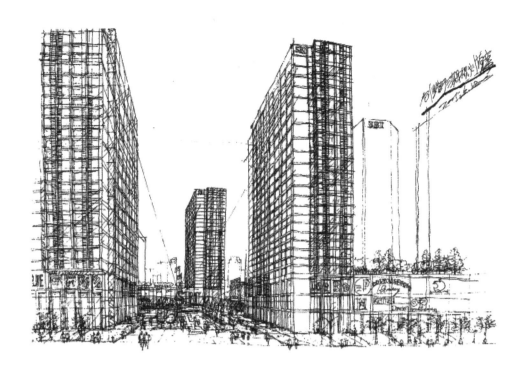

● 图 3-14

图 3-11：办公建筑平面空间尺度、形式的演变。室内重要空间的视觉尺度效果是否舒适，取决于设计师对于空间中具体事物对象的尺寸把握，以及研究人在建筑中的行为方式、观察方式。

图 3-12：办公建筑在城市空间中的尺度关系，建筑之间的尺度关系给人的视觉印象影响。

图 3-13：建筑立面上门、窗户、阳台等元素的大小和比例在视觉上与整个建筑的空间和立面大小有着密切关系，相互影响。

图 3-14：设计师从不同的视觉角度模拟建筑空间场景，产生不同的视觉感受，创造不同的空间体验。

● 图 3-15

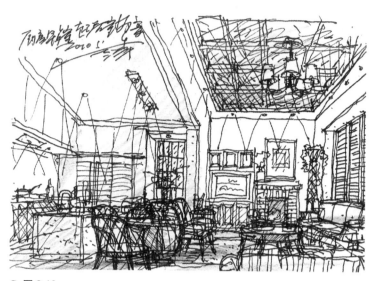

● 图 3-16

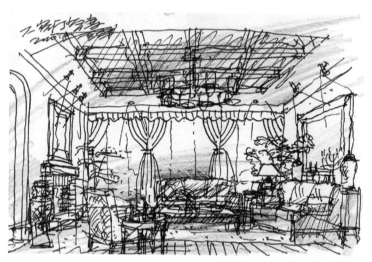

● 图 3-17

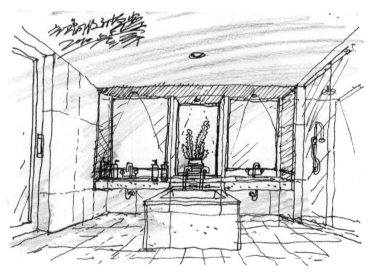

● 图 3-18

图 3-15～图 3-18：居住空间的尺度表达，将陈设放入已有的空间中，家具和空间互为参照对象，达到适合人居住空间的舒适性。

3.1.2.2 空间围合

设计师对于空间的围透关系是怎样处理的呢?

生活中面对狭小、四面高墙的空间时,人们心里就会有阻塞感。而朝向大海,面对一望无垠的草原,人们就会感到开朗、辽阔。同样,建筑空间如果四面均是封闭的墙面,就会给人压抑和阻塞的感觉,适当的空间通透,会让生活在建筑中的人们感到开敞、明快。

中国古代建筑的空间格局形式给创作者以很大的启发,其主要特征:对外封闭对内开敞,并随着情况的不同而灵活多样。常见的有:

1. 三面围一面透:

把朝南的一面或内向内院的一面处理成透空的形式。

2. 两面围两面透:

山墙处理为实墙面,前后檐处理成通透的门窗或隔扇。

3. 一面围三面透:

使建筑依附或背靠着一面实墙,而其他三面临空。

4. 四面临空:

把四面都处理为透空的门窗或隔扇。

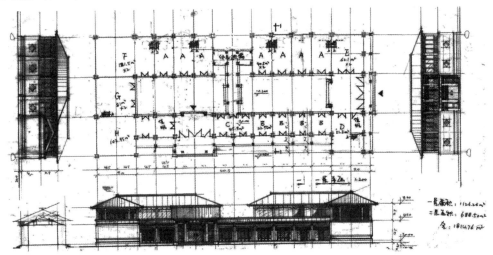

● 图3-19 标准的单个空间组合在一起,并且围合成带有中庭的建筑空间,有聚合感也不失通透性。

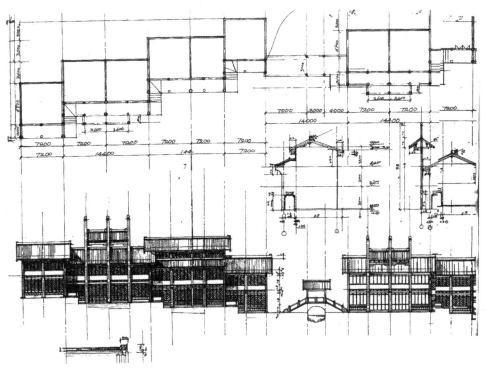

● 图3-20 单个标准化、两面通透空间成秩序地组合在一起形成丰富的街道空间。

"一个限定的空间区域能够沿其周边组织一系列的建筑物。围合的部分可能包括拱廊或柱廊的空间,这些空间有利于增进其领地对周围建筑的包容感,同时使它们所限定的空间充满活力。"

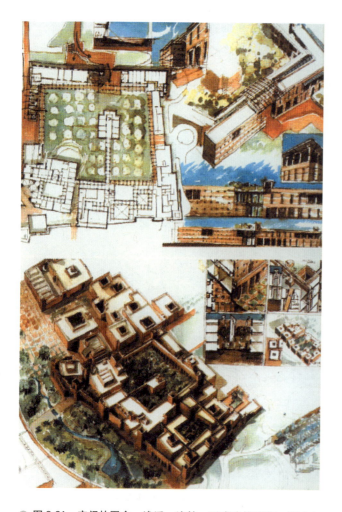

● 图3-21 空间的围合、渗透、连接,形成建筑群落,通过立面的门窗、柱廊甚至是植被等达到令人震撼的围透感。

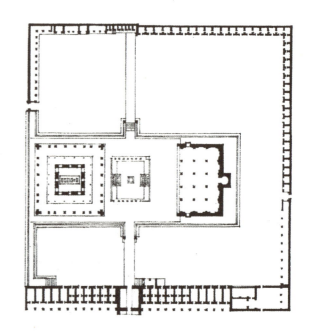

● 图3-23 易卜拉欣·洛查,易卜拉欣二世苏丹的陵墓,比佳普尔,印度

● 图3-22

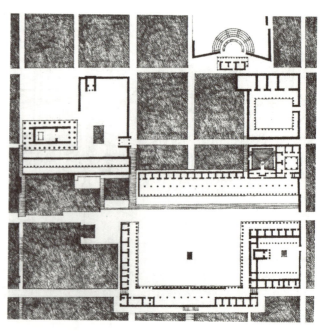

● 图3-24 普瑞恩市场平面及周围环境,公元前4世纪

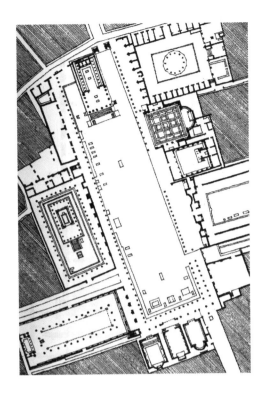

图 3-25 庞培的公共集会地，公元前 2 世纪

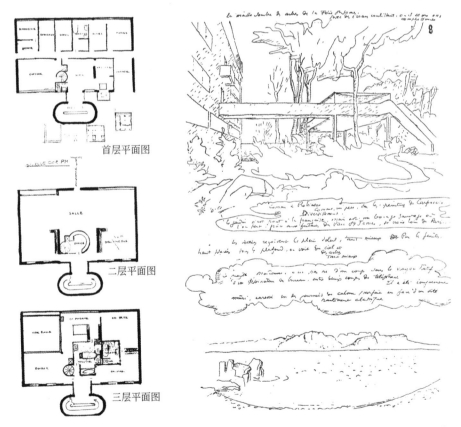

图 3-26 勒·柯布西耶，迈耶别墅，巴黎，1925 年。平面空间的围合与联系，从不同视点反映建筑的交替空间，达到室内外空间相互融合，增加建筑空间的层次感

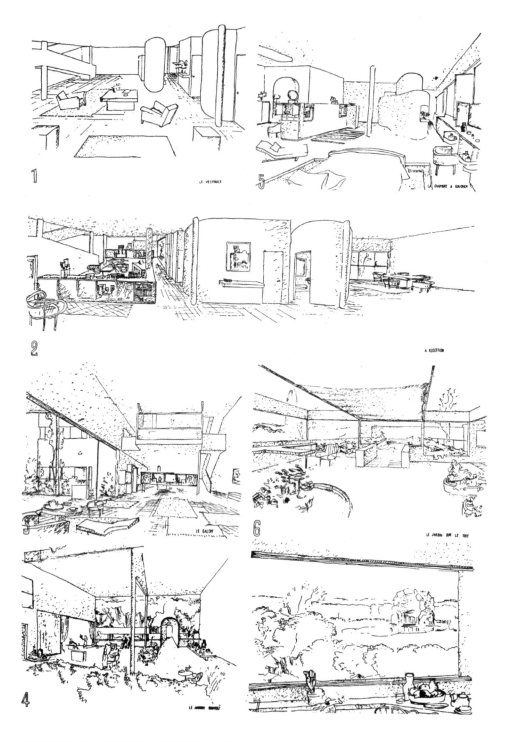

● 图 3-27　勒·柯布西耶，迈耶别墅，巴黎，1925 年。无时无刻体现空间之间的围与透

3.1.2.3　空间组合

对于空间组合的问题研究，人们对建筑艺术的感染力不能仅限于静止地处于某一个固定点上去观赏对象，而是要将空间贯穿于人们连续进行的过程之中。因此，将各个积极的空间有机组合在一起是整个设计过程中至关重要的环节，一般重点会涉及六大方面：空间的对比与变化、空间的重复与再现、空间的衔接与过渡、空间的渗透与层次、空间的引导与暗示、空间的序列与节奏。

集中式组合
在一个居于中心的主导空间周围组织多个次要空间。

线式组合
重复空间的线式系列。

放射式组合
线式空间组合从一中心空间以放射状扩展。

组团式组合
根据近似性、共同的视觉特性或共同的关系来组合空间。

网格式组合
在结构网格的区域内或其他三度框架中组合的空间。

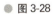
图 3-28

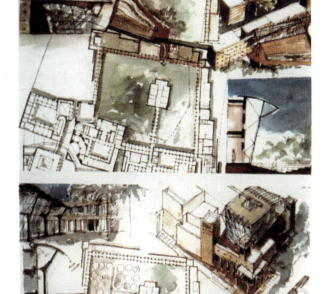
图 3-29　场地空间的多方位表达

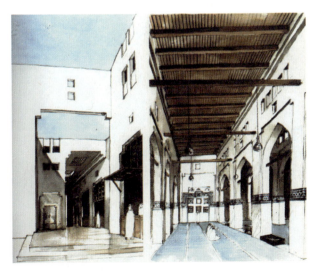
图 3-30　半开放空间的关系透视，材料的确定，建筑空间在阳光下的投影关系

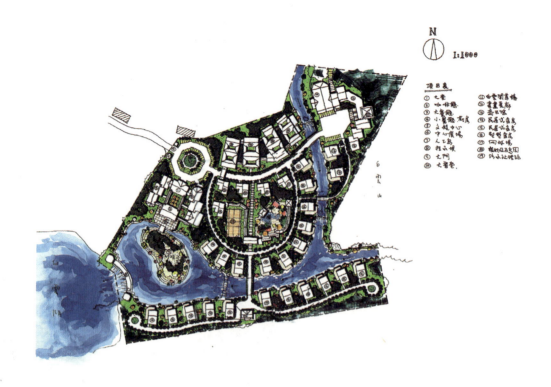

● 图 3-31 组团式和线式空间的组合，白云镇旅游度假酒店规划

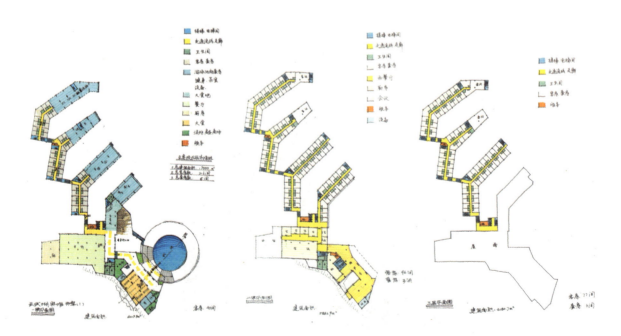

● 图 3-32

● 图 3-33

　　图 3-32～图 3-33：武当山新区太极湖国际大酒店策划。针对特殊的景观地形，研究建筑与场地之间的关系，希望让建筑与环境充分融合，让建筑能够"自然生长"。独特的山地地形，让设计师因地制宜地发挥充分的想象力，将酒店的主从空间关系有机地组合在一起，最终让建筑创造出新的场所景观，丰富原有的空间地貌。

3.1.2.4 光的空间营造

　　自然界的光照使人们能够察觉到事物的形状、轮廓、质感、构成、比例、热和冷等。光线对于营造室内的空间的关系起到一定的作用。

● 图 3-34

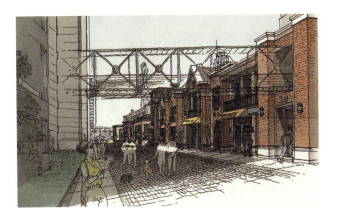

● 图 3-35

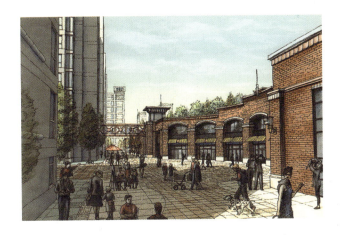

● 图 3-36

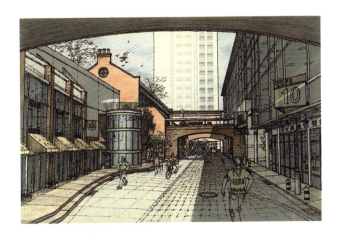

● 图 3-37

3.1.3 反映形式的图形表达

　　人们都希望创造出的空间环境都遵循着形式美的法则与规律。

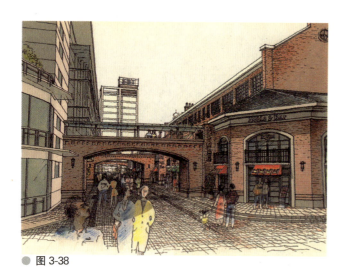

● 图 3-38

图 3-34~图 3-38：武汉市光谷创业园步行街方案策划。阳光给街道创造出不断变化的空间层次，使人们更加主动地去与建筑发生对话。材料的质感和色彩也体现得淋漓尽致。

"构成创作的文法要素是有关韵律、比例、亮度、实的和虚的空间等的法则。词汇和文法可以学到……"

a. 纯粹的几何形体谋求统一与完整性

"原始的体形是美的体形，因为它能使我们清晰地辨认。"

<div style="text-align:right">勒·柯布西耶</div>

b. 主从关系和重点地位

"自然趋向差异对立，协调是从差异对立而不是从类似的东西产生的。"

<div style="text-align:right">赫拉克利特</div>

c. 均衡与稳定

"现代结构方法越来越大胆的轻巧感，已经消除了与砖石结构的厚墙和粗大基础分不开的厚重感对人的压抑作用。随着它的消失，古来难于摆脱的虚有其表的中轴线对称形式，正在让位于自由不对称组合的生动有韵律的均衡形式。"

<div style="text-align:right">格罗皮乌斯</div>

d. 对比与微差

e. 韵律与节奏

"爱好节奏和谐之类的美的形式是人类生来就有的自然倾向。"

<div style="text-align:right">亚里士多德</div>

f. 比例与尺度

"比例的意思是整体与局部间存在着的关系——是合乎逻辑的、必要的关系，同时比例还具有满足理智和眼睛要求的特征。"

<div style="text-align:right">威奥利特·勒·杜克</div>

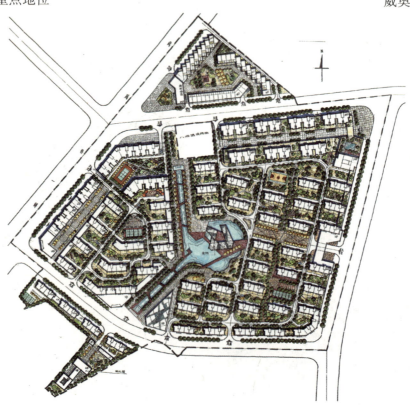

● 图 3-39：总图内容的图形形式表达。

3.1.3.1 形式的基本要素

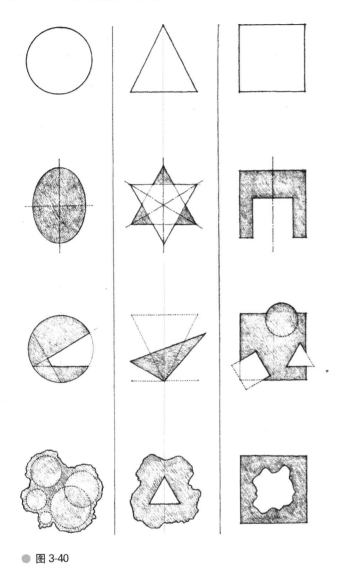

图 3-40

规则的形式是那些各组成部分之间以稳定和有序的方式彼此关联的形式。这些形式的性质基本上是固定的。球体、圆柱体、圆锥体、立方体是规则形式的主要体现。

而不规则的形式是指各个组成部分在性质上不同且以不稳定的方式组合在一起的形式，更具有动态性。它们可能是规则形式中减去不规则要素的结果，也可能是规则形式的不规则构图所致。

我们在建筑中既要处理实体，又要处理虚空，所以规则形式和不规则形式总是在一起相互作用。

3.1.3.2 形式的变化

空间是一个综合体，保持空间的延续性和趣味性需要空间形式的变化，无论是有序的、连贯的、还是任意的。

图 3-41 中第一排三组图分别展现了：a. 为了适应或强调内部空间或外部空间形体的不同需要；b. 为了表达一个形体或一个空间在其背景中所具有的功能意义或象征意义；c. 为了产生一个复合形体，把互相对立的几何形式结合成该复合形体的集中式组合。

图 3-41

第二排三组图分别展示了：a. 为了适应建筑基地的特定面貌而改变空间；b. 为了从某一建筑形体上切出一块界线明显的空间体量；c. 为了清晰地表现建筑形体内部的各种结构或机械系统。第三排三组图分别展示了：a. 为了在一个建筑形体中强调局部对称的情况；b. 为了呼应地形、植被、边界或现存基地结构中所具有的对立的几何特征；c. 为了确认一条已经存在的、穿越建筑基地的运动轨迹。

另外举几个常见的网格系统空间形式变化的例子。

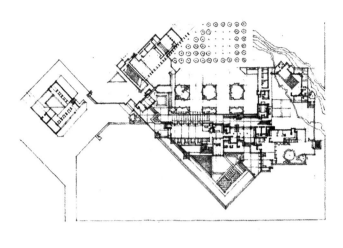

● 图 3-42 西塔里埃森·莱特，变化旋转的网格图解

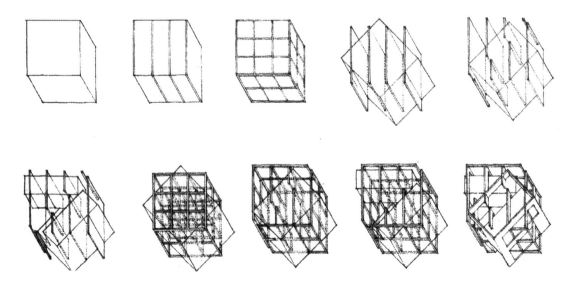

● 图 3-43 为 R. 米勒设计的三号住宅，P. 艾森曼建筑设计的网格形式的变化草图

3.1.3.3 形式的表面

建筑及室内空间面的形式处理直接关系到作品的最终效果。面的外轮廓、比例与尺度、虚实与凹凸、墙面与窗的组织关系、色彩与质感的结合、装饰与细部的组织，这些方面均影响建筑整体关系与空间变化。

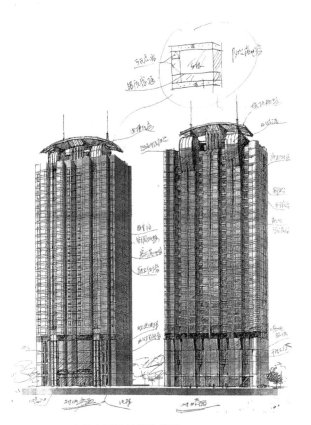

● 图 3-44 建筑立面及材料的处理

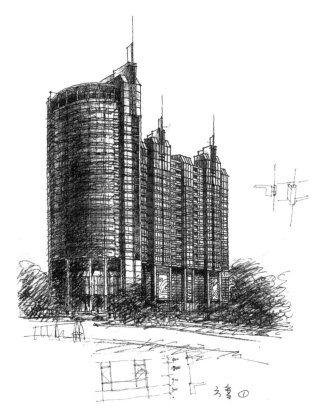

● 图 3-45

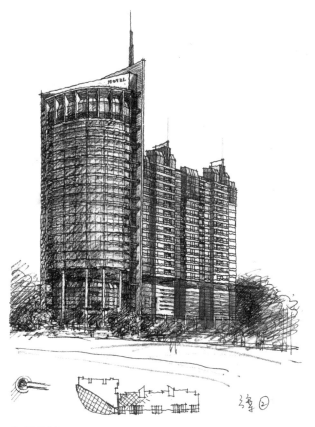

● 图 3-46

图 3-45～图 3-46：同一项目的不同方案对比。

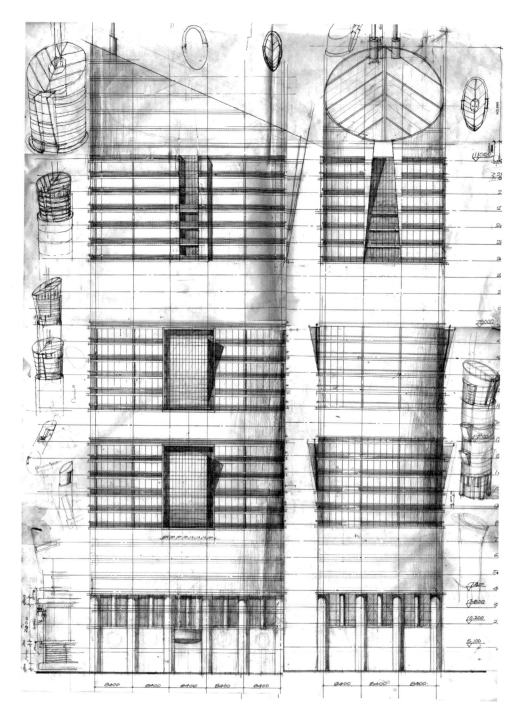

● 图 3-47：建筑表皮样式、虚实尺度、细部处理的结合。武汉光谷创业街孵化器大楼。

● 图 3-48

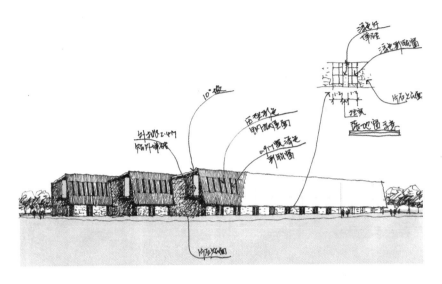

● 图 3-49

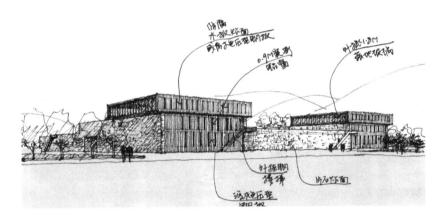

● 图 3-50

图 3-47～图 3-50：同一个建筑物外表皮及构造的不同概念表达。

3.1.4 反映技术的图形表达

空间复杂性不仅只是形式的内容，最终的呈现是形式功能与技术的综合体。

3.1.4.1 构造方式

空间从另一方面可以说是建构与建造方式的体现。

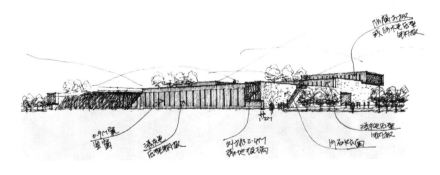

● 图 3-51

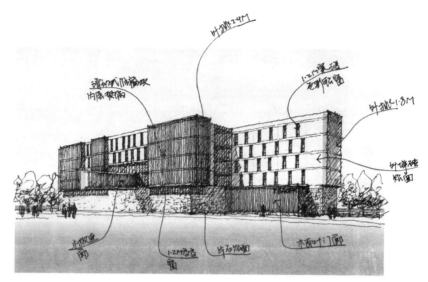

● 图 3-52

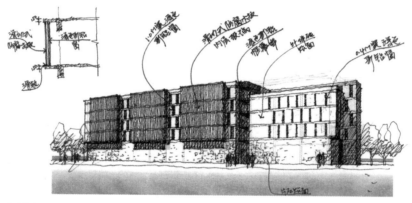

● 图 3-53

图 3-51~图 3-53：同一个建筑物外表皮及构造的不同概念表达。

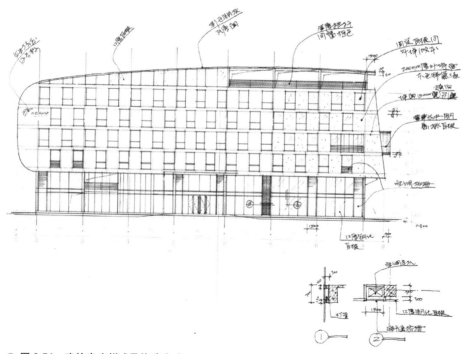

● 图 3-54　建筑表皮样式及构造方式

第 3 章 以自我为对象的设计表达

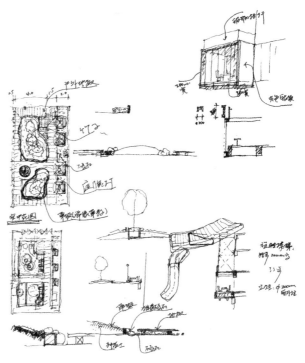

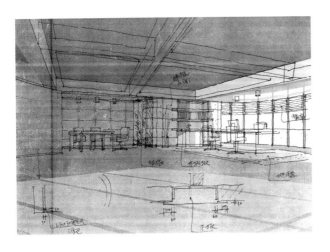

● 图 3-55 室内空间及构造

● 图 3-56 室内空间设计前期概念，样式与构造方式同时考虑

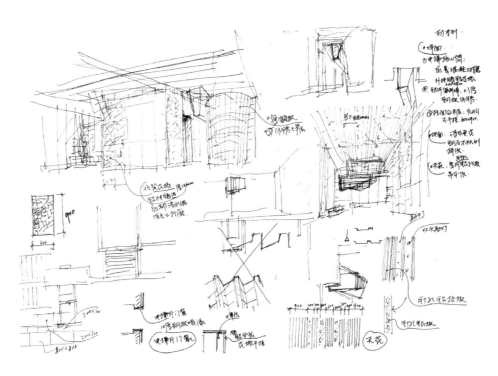

● 图 3-57

45

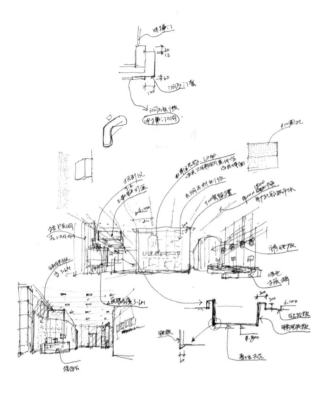

● 图 3-58

图 3-57～图 3-58：室内空间形式、材料、构造做法的表达。

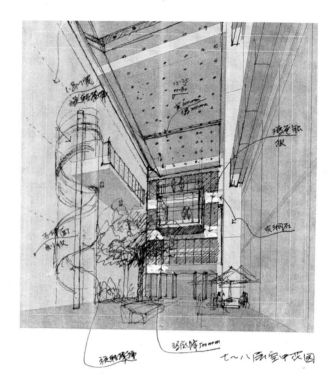

● 图 3-59

图 3-59～图 3-61：在计算机模拟室内空间场景的基础上，细化设计方案，确定空间尺度，考虑室内墙、地面、顶棚的主要材料以及具体构造做法。处理室内空间样式与材料之间的关系。

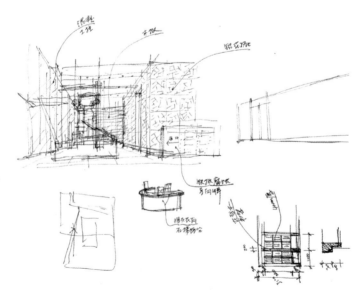

● 图 3-60

第 3 章 以自我为对象的设计表达

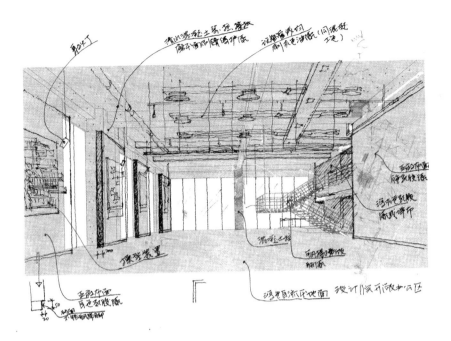

图 3-61

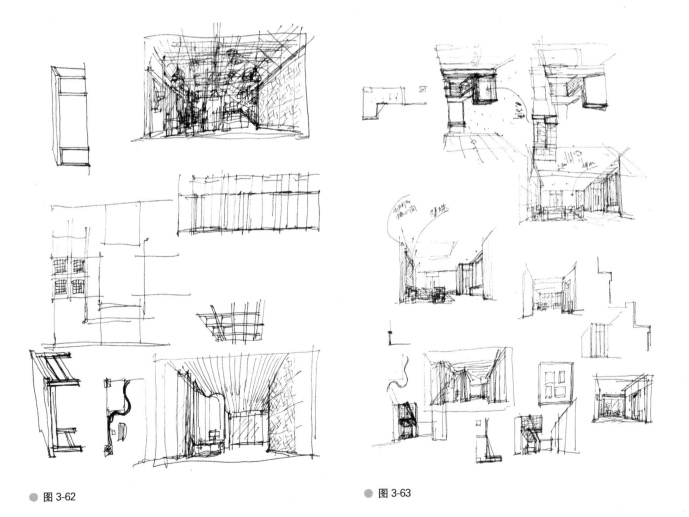

图 3-62　　　　　　　　　　　　　　　　　图 3-63

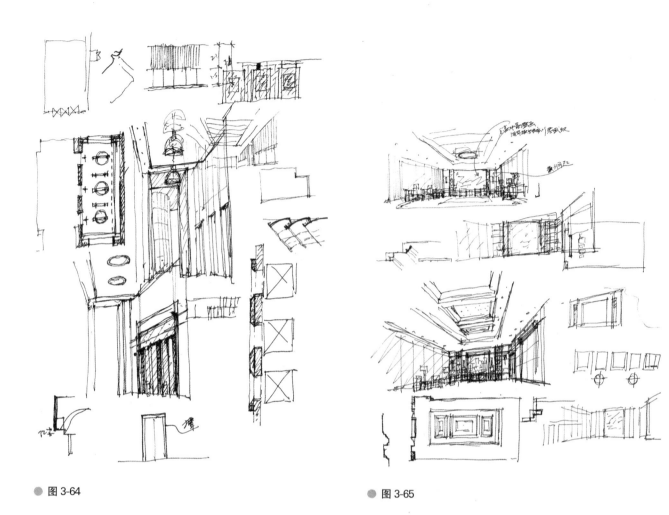

● 图 3-64

● 图 3-65

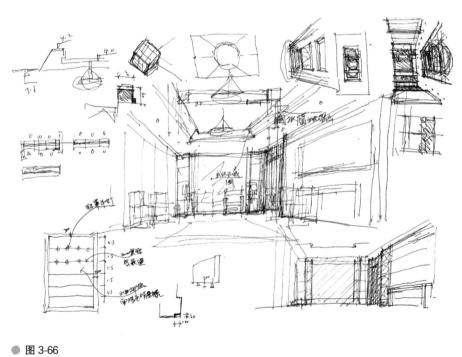

● 图 3-66

第 3 章 以自我为对象的设计表达

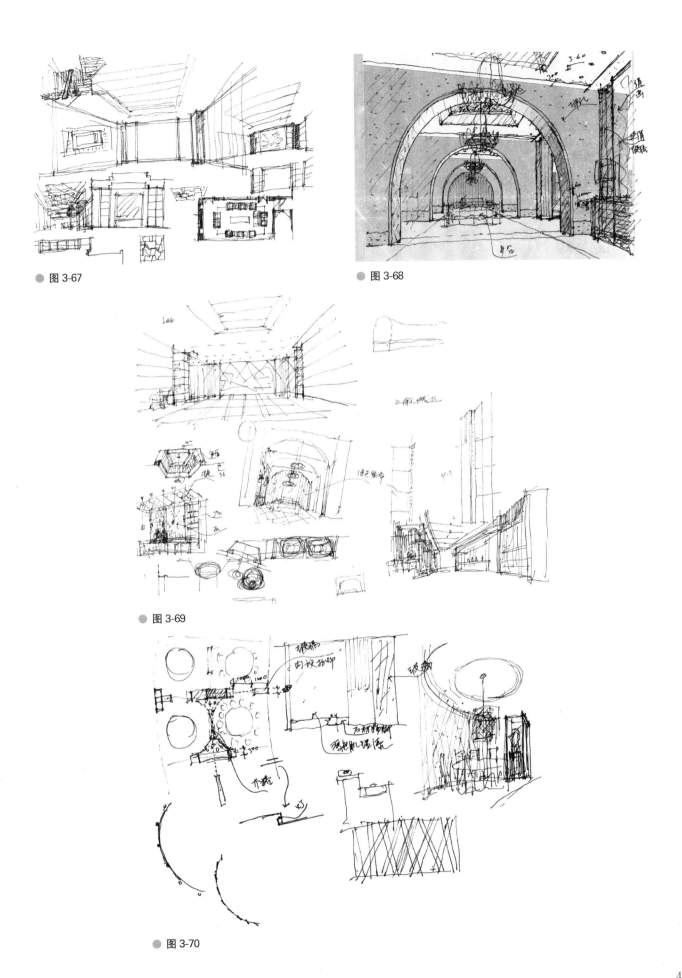

● 图 3-67

● 图 3-68

● 图 3-69

● 图 3-70

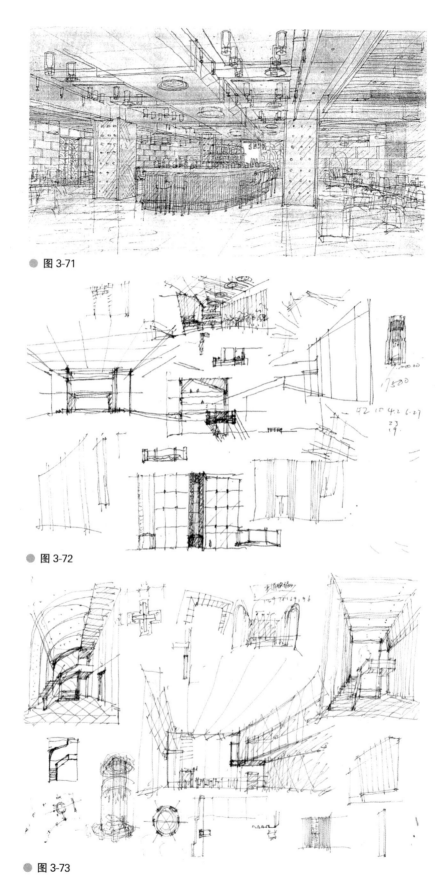

● 图 3-71

● 图 3-72

● 图 3-73

图 3-70～图 3-73：不同性质、不同类型的室内空间关系的表达，材料质感，灯光与空间的结合。材料的结合运用与构造方式的具体表达。

3.1.4.2 空间与环境关系的表达

任何建筑都必须处在一定的环境之中,并和环境保持着某种形式意义上的联系,建筑与环境之间互为影响。

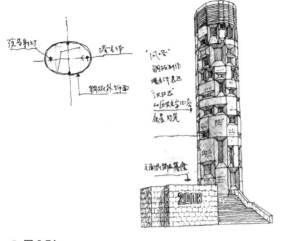

● 图 3-74

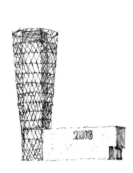

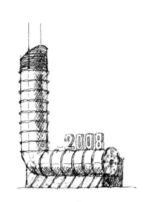

● 图 3-75

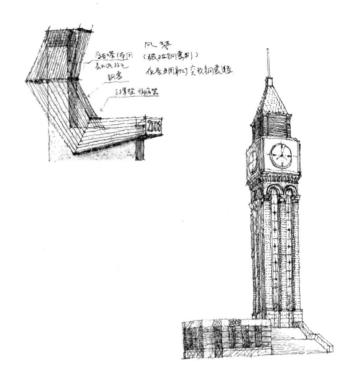

● 图 3-76

图 3-74~图 3-76:以上三幅只是单纯地表现建筑的体量、形式与材料,显得孤立,与周边环境失去联系,不能更清楚地体验到场所尺度感受。

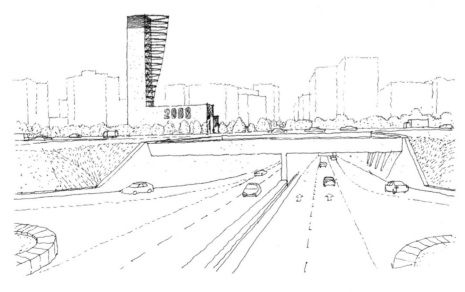

● 图 3-77

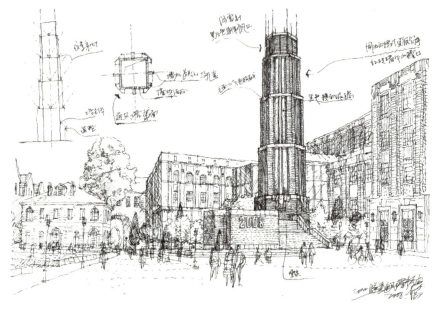

● 图 3-78

图 3-77~图 3-78：以上两幅是将标志性建筑物充分地融入到周边的环境之中。

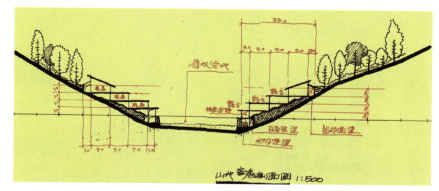

● 图 3-79 通过地形断面表达建筑与建筑、建筑与地形及其周边环境的空间关系

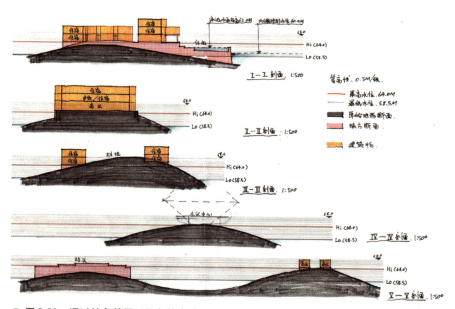

● 图 3-80 通过抽象的图形及色块表达物体之间的关系，以及处理方法

第 3 章 以自我为对象的设计表达

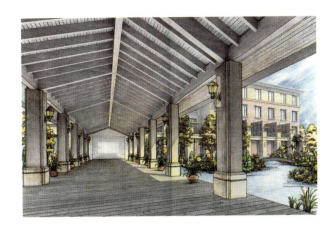

● 图 3-81

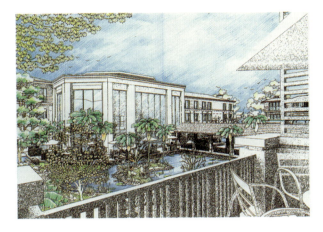

● 图 3-83

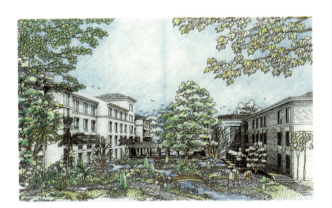

● 图 3-82

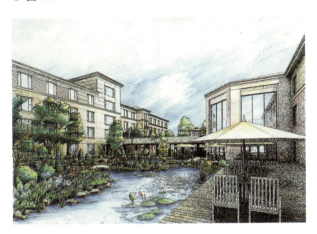

● 图 3-84

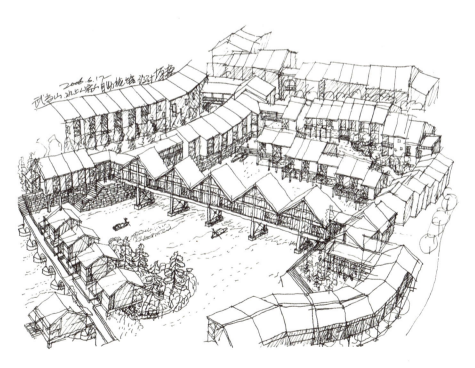

● 图 3-85

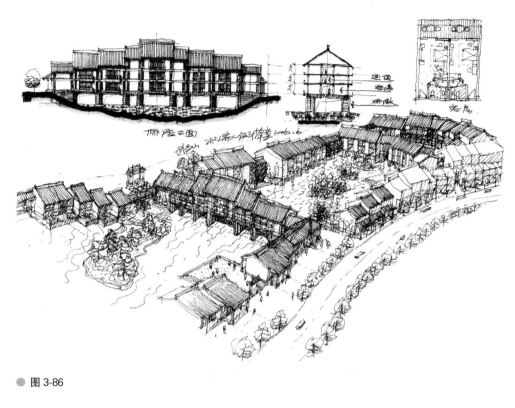

图 3-86

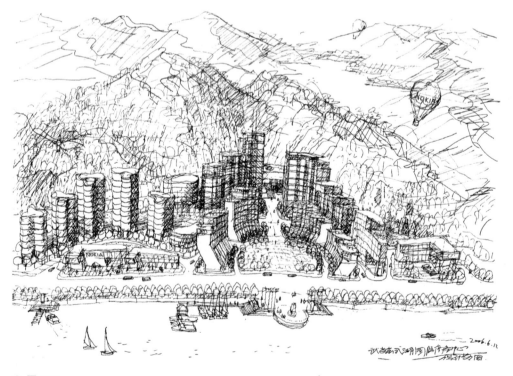

图 3-87

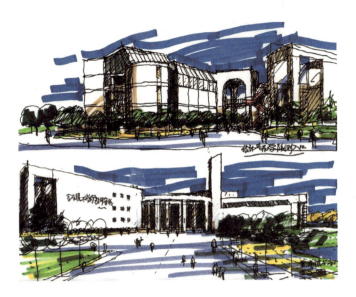

● 图 3-88

● 图 3-89

◎ | 设计表达　设计意图的剖析与推介 | ◎

● 图 3-90

● 图 3-91

● 图 3-92

3.2 图形的构想

任何概念的初期到最终方案的定型都可以被看作是图形的演变过程，此过程应遵循一定的秩序和逻辑规律。"秩序不单单是指几何规律性，而是指一种状态，即整体之中的每个部分与其他部分的关系，以及每个部分所要表达的意图都处理得当，直至产生一个和谐的结果……然而，有秩序无变化，结果是单调和令人厌倦；有变化而无秩序，结果则是杂乱无章，秩序原理可以看作视觉手段，它们能使空间中各种各样的形式和空间在感性上和概念上共存于一个有秩序的、统一的、和谐的整体之中。

3.2.1 抽象化

采用抽象的图解表达设计意图，而抽象化的程度，必须能够以最少的手段达到最多的内涵。

● 图 3-93

● 图 3-94

● 图 3-95

图 3-81～图 3-95：通过不同的表现方式表达在设计方案阶段，建筑与环境之间的相互关系，尽量充分地表现设计意图，使设计与读者之间产生交流。

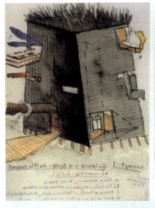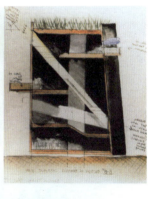
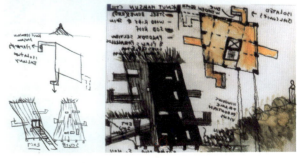

● 图 3-96　steven hall，knut hansun center(斯蒂文·霍尔，肯特恒信中心)

用反映不同空间关系、剖面内容的图形颜色构架出建筑内容以及形式

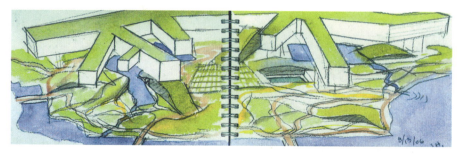

● 图 3-97　steven hall, vanke center（斯蒂文·霍尔, 深圳大梅沙万科中心）用抽象图像表达体量及场所特征, 抽象语言的现象表达。

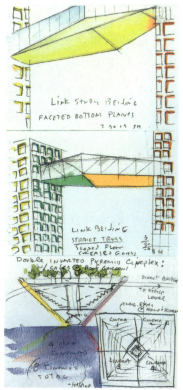

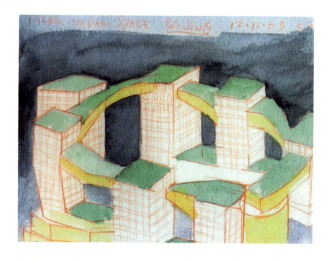

● 图 3-100　steven hall, linked hybrid（斯蒂文·霍尔, 北京当代万国城三）

● 图 3-98　steven hall, linked hybrid（斯蒂文·霍尔, 北京当代万国城一）

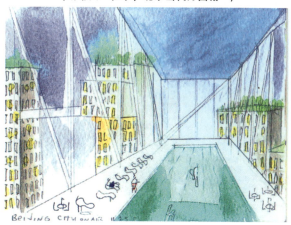

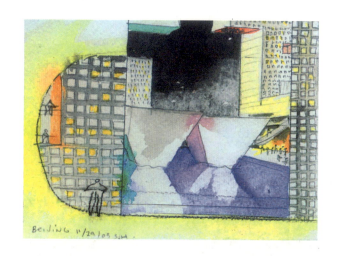

● 图 3-101　steven hall, linked hybrid（斯蒂文·霍尔, 北京当代万国城四）

● 图 3-99　steven hall, linked hybrid（斯蒂文·霍尔, 北京当代万国城二）

图 3-98～图 3-101: steven hall, linked hybrid（斯蒂文·霍尔, 北京当代万国城）抽象的语言现象表达设计元素, 建筑与场所的关系。

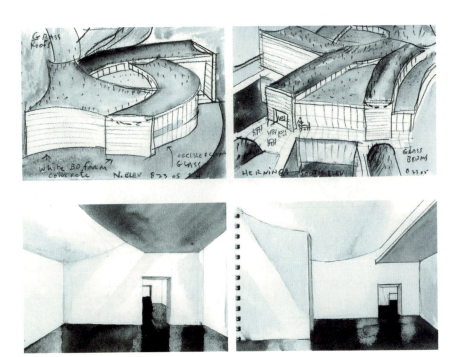

● 图 3-102　steven hall, herning center of the arts(斯蒂文·霍尔，海宁艺术中心，丹麦)

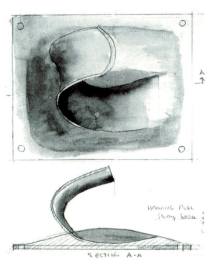

● 图 3-103　steven hall, herning center of the arts(斯蒂文·霍尔，海宁艺术中心，丹麦)

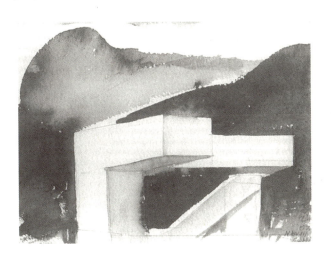

● 图 3-105　steven hall, nanjing museum of art & architecture(斯蒂文·霍尔，南京建筑艺术博物馆)

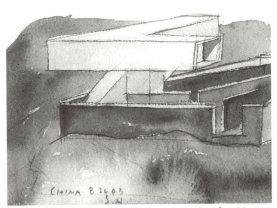

● 图 3-104　steven hall, nanjing museum of art & architecture(斯蒂文·霍尔，南京建筑艺术博物馆)

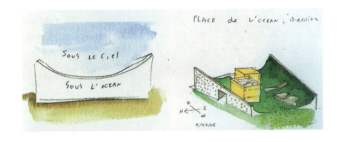

● 图 3-106　steven hall, cite de l'ocean et du surf(斯蒂文·霍尔，海洋博物馆，法国比亚里茨)

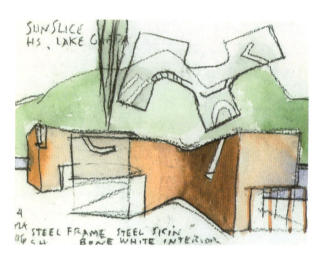

图 3-107　steven hall, sun slice house（斯蒂文·霍尔，太阳板住宅）

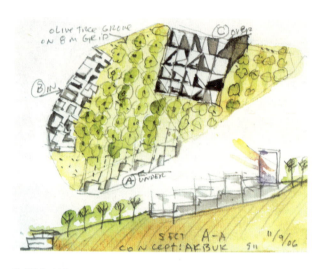

图 3-110　steven hall, akbuk dense park（斯蒂文·霍尔，Akbuk densepark 公园）

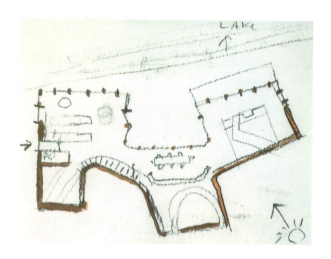

图 3-108　steven hall, sun slice house（斯蒂文·霍尔，太阳板住宅）

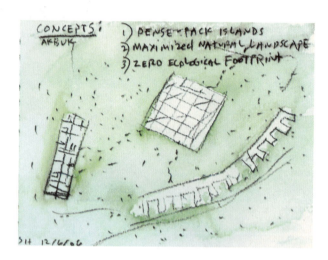

图 3-111　steven hall, akbuk dense park（斯蒂文·霍尔，Akbuk densepark 公园）

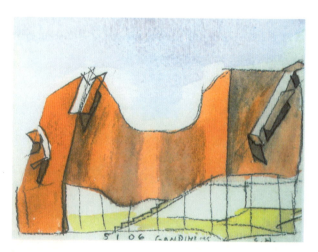

图 3-109　steven hall, sun slice house（斯蒂文·霍尔，太阳板住宅）

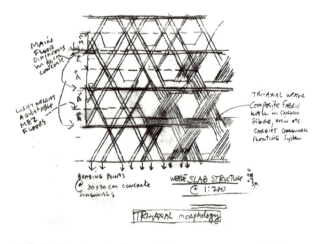

图 3-112　steven hall, world design park complex（斯蒂文·霍尔，世界设计园区）

● 图 3-113: steven hall, world design park complex（斯蒂文·霍尔，世界设计园区）

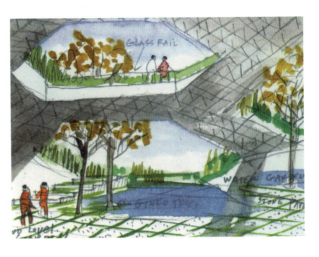

● 图 3-116 steven hall, world design park complex（斯蒂文·霍尔，世界设计园区）

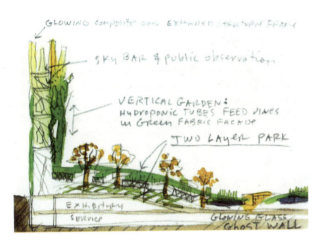

● 图 3-114 steven hall, world design park complex（斯蒂文·霍尔，世界设计园区）

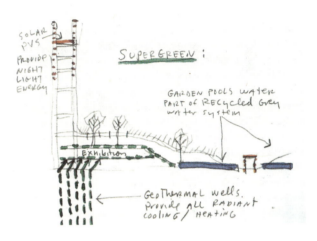

● 图 3-117 steven hall, world design park complex（斯蒂文·霍尔，世界设计园区）

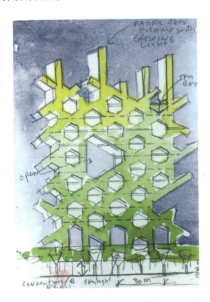

● 图 3-115 steven hall, world design park complex（斯蒂文·霍尔，世界设计园区）

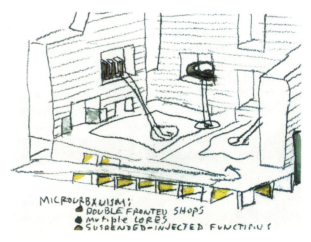

● 图 3-118 steven hall, sliced porosity block（斯蒂文·霍尔，中国成都来福士广场，"切开泡沫块"概念）

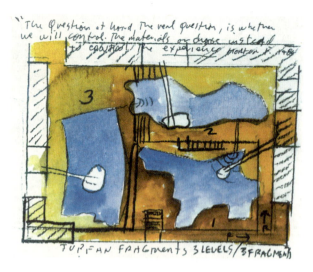

● 图3-119 steven hall, sliced porosity block（斯蒂文·霍尔，中国成都来福士广场，"切开泡沫块"概念）

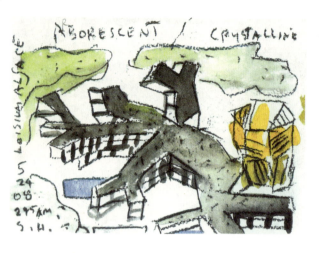

● 图3-122 steven hall, loisium alsace（斯蒂文·霍尔，Loisium 酒店）

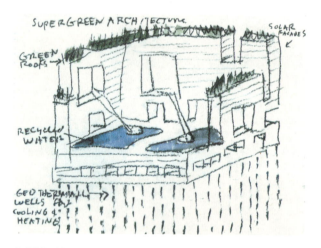

● 图3-120 steven hall, sliced porosity block（斯蒂文·霍尔，中国成都来福士广场，"切开泡沫块"概念）

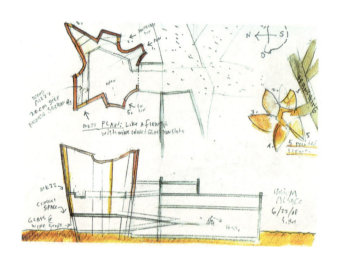

● 图3-123 steven hall, loisium alsace（斯蒂文·霍尔，Loisium 酒店）

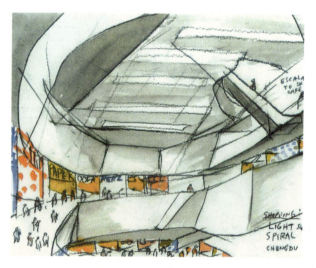

● 图3-121 steven hall, sliced porosity block（斯蒂文·霍尔，中国成都来福士广场，"切开泡沫块"概念）

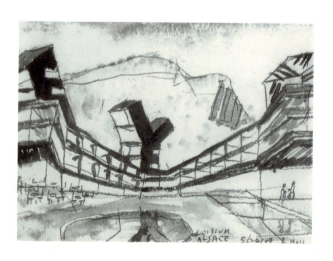

● 图3-124：steven hall, loisium alsace（斯蒂文·霍尔，Loisium 酒店）

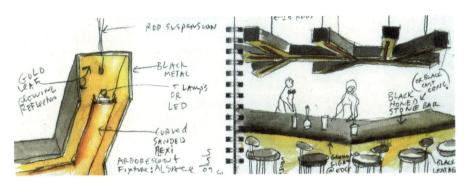

● 图 3-125　steven hall，loisium alsace（斯蒂文·霍尔，Loisium 酒店）

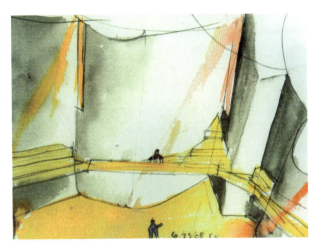

● 图 3-126　steven hall，loisium alsace（斯蒂文·霍尔，Loisium 酒店）

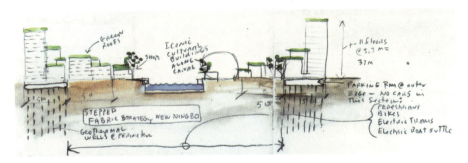

● 图 3-127　steven hall，ningbo fine grain（斯蒂文·霍尔，宁波项目）

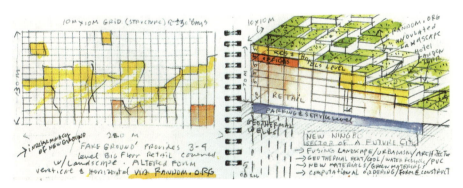

● 图 3-128　steven hall，ningbo fine grain（斯蒂文·霍尔，宁波项目）

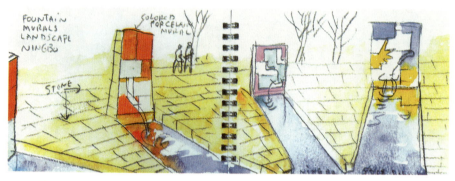

● 图 3-129　steven hall, ningbo fine grain(斯蒂文·霍尔，宁波项目)

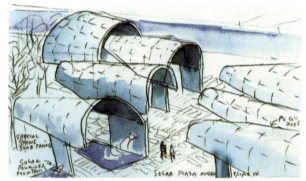

● 图 3-130　steven hall, ningbo fine grain(斯蒂文·霍尔，宁波项目)

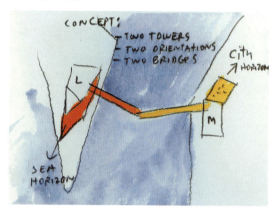

● 图 3-132　steven hall, LM harbor gateway(斯蒂文·霍尔，长征港)

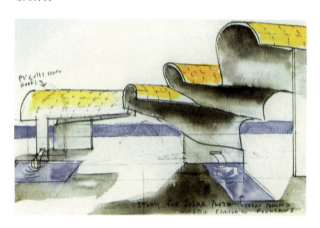

● 图 3-131　steven hall, ningbo fine grain(斯蒂文·霍尔，宁波项目)

图 3-96 至图 3-131　steven hall(斯蒂文·霍尔)的项目的部分草图，用及其抽象生动可观的现象语言表达设计思想。

3.2.2　符号化

任何图解语言需要有代表各种特定含义或事物的符号。图解符号语言的表达需要能够快速的说明问题，表达设计师的初衷意图，表达设计内容之间的整体相互关系。

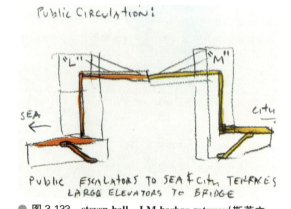

● 图 3-133　steven hall, LM harbor gateway(斯蒂文·霍尔，长征港)

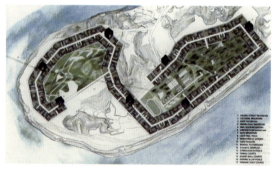

● 图 3-134　steven hall, new town green urban laboratory(斯蒂文·霍尔，新区绿色城市实验室)

64

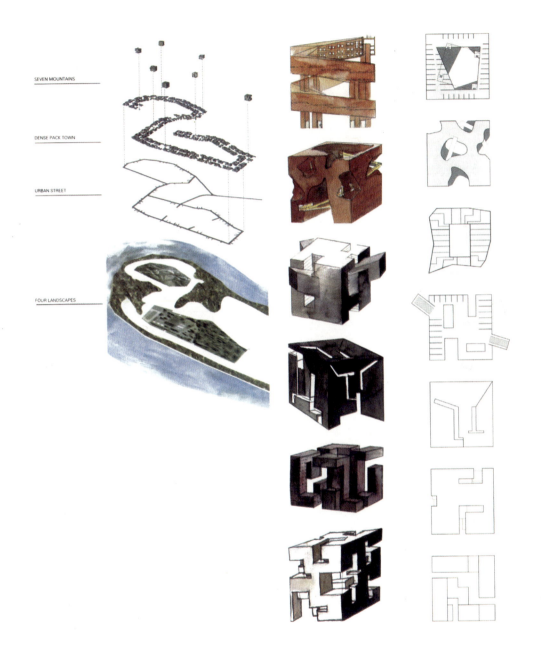

图 3-135　steven hall，new town green urban laboratory(斯蒂文·霍尔，新区绿色城市实验室)

图 3-132 至图 3-135　steven hall(斯蒂文·霍尔)十分善于用抽象的符号语言表达设计中的关系要素，以及概念的演变过程。

3.2.3　相互关系

设计者非常关心每个对象之间的相互关系，运用图解表达各种关系。图解将设计者要表达的内容进行分类，处理等级以及各种功能之间的复杂性与矛盾关系，表达事物成分之间的静态及动态关系。

(以艺术创业产业园概念方案为例)

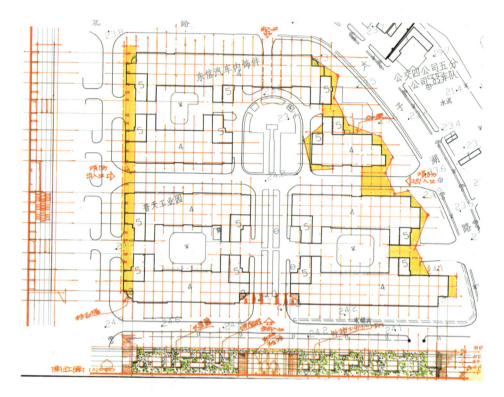

● 图 3-136 概念方案总图 1

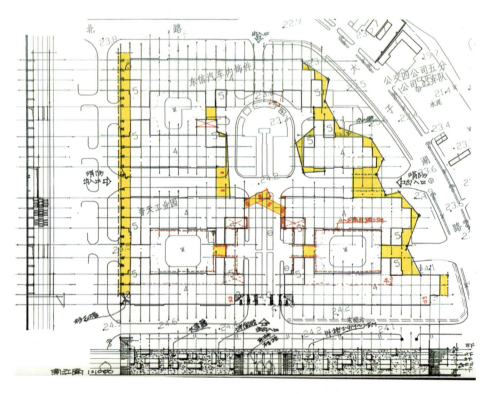

● 图 3-137 概念方案总图 2

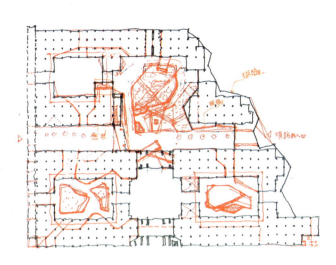

● 图 3-138 概念方案总图 3

图 3-136 至图 3-138 概念方案期间对场地及空间的思考，形式的演变过程。

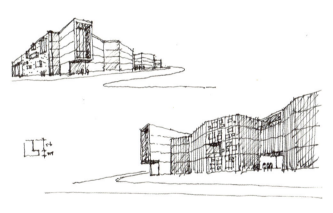

● 图 3-139

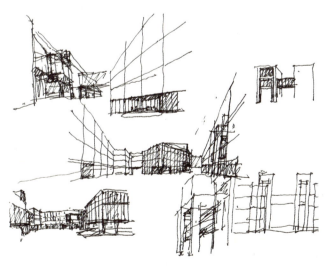

● 图 3-140

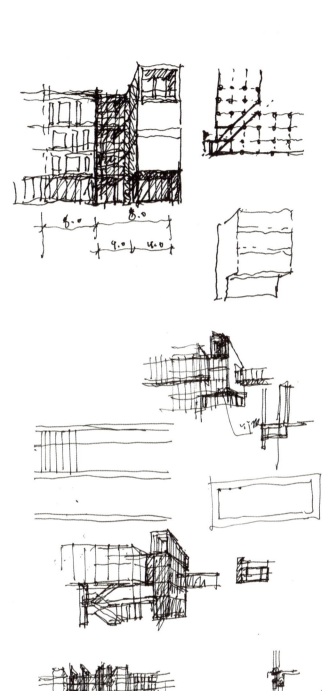

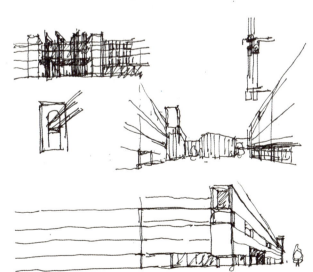

● 图 3-141

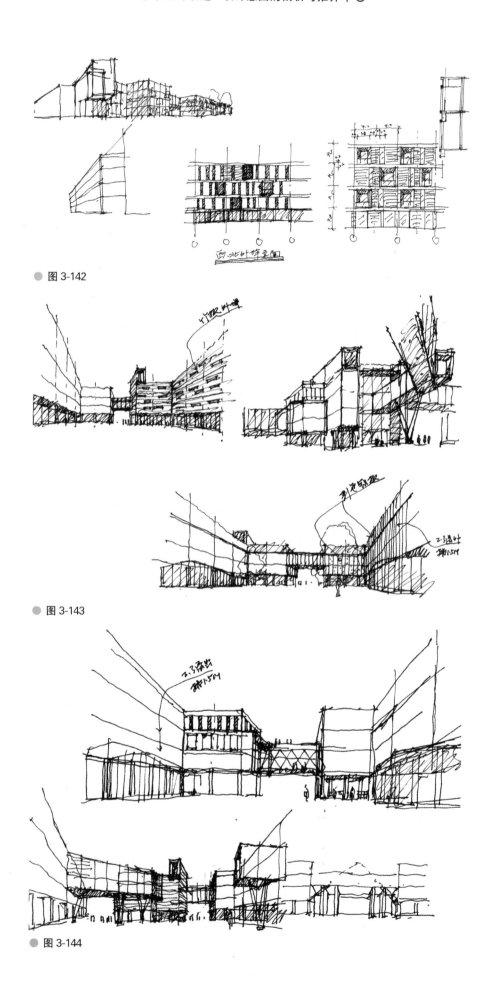

● 图 3-142

● 图 3-143

● 图 3-144

第 3 章 以自我为对象的设计表达

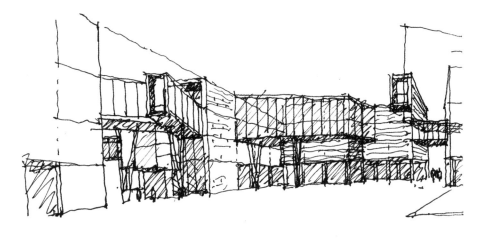

● 图 3-145

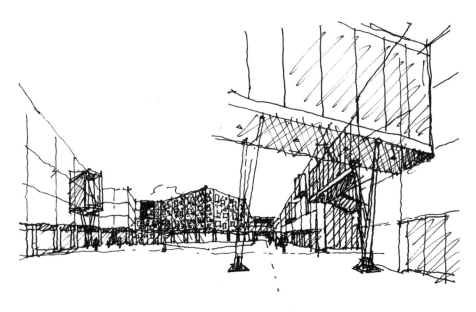

● 图 3-146

图 3-139～图 3-146 结合总体构思和概念方案总图，对不同空间的形式特征进行推敲。考虑整体与局部，建筑室内外空间与环境和人之间的关系。

第 4 章 与公众交流的设计表达

4.1 设计表达打开与公众交流的渠道

4.1.1 设计表达的全新内涵

纵观建筑设计的发展历史,图像的表达是体现设计意图和使其得以实施的主要手段。而设计的图形、图像表达已经习以为常地被当作设计的整体组成部分。随着建筑业的现代化,制图标准、信息技术,及其实际应用在当代建筑设计工作中已经逐步趋于一致。

巧;更多的考虑是能给设计什么样的感知,而不在于是什么样的表现技法。

设计工作者为了更好地开展设计工作,会致力于扩展他们所掌握的图像表达语汇及相关能力,探索如何在各个设计阶段分别运用最佳的图像表达方式,尝试图像表达的诸多可能性,侧重于图像表达方式的质量,以及其在不同层面上的交流含义,强调图像表达方式与设计人思维过程之间相互关系的重要性。

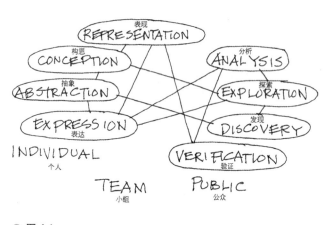

● 图 4-1

● 图 4-2

4.1.2 交流成为设计表达的新要求

由于设计表达手段的增生、扩散,以及业主和社会公众对视觉表达方式的理解水平日益提高,促使建筑师们更新他们对设计交流的原有概念,并重新审视他们在建筑图像表达方式与手段方面的选择。现在越来越多的设计师更多地侧重于在表达设计及设计思维方面的作用和意义,而不在于其手段和技

4.1.3 设计表达在公众交流中所起的作用

人类一切活动的基本点是相互之间的交流。在建筑的设计工作中,和建筑的建造过程中,包含着广泛的相互交流:从明确的信息交换到某种暗示;从建筑行业主管部门到施工现场的每个施工员。因

此，建筑设计在处理这些复杂的互动关系方面，已经发展出十分细致详尽的，基于视觉与图像表达的交流方式。

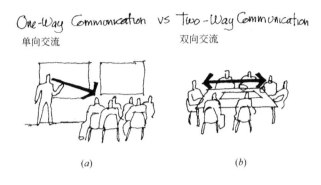

● 图 4-3

作为推进设计工作的手段，交流性图像可以起多种作用，诸如：对存在的问题作出分析和定性；演绎可供选择的其他方案；有助于对设计做出初步评价；了解如何发展和执行设计。同时，图像表达为参与合作的各方对完善设计提供了一个相互沟通的平台，如建筑师与业主之间；与建筑行业主管部门；与材料商、设备商，与工程承包商之间的沟通。作为视觉作品，图像表达本身也能有助于推动设计工作。

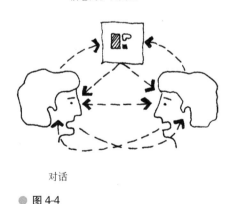

● 图 4-4

4.1.4 在公共交流中设计图像所表达的内容

既然是作为公共交流用的图像，就得承认公共趣味的差异与挑剔。向公众展示的图像，必须能适应人们对设计做更认真审视的要求。与所有人际交流的目的一样，公众性的图像表达应该是按照供观众审查之要求去做的，牢记其目的是打开相互交流的渠道，而不是仅仅为了表达设计师个人的意图，因此，用于公众性的图像表达其内容应是为了建筑师、设计师、业主、行业主管部门，以及用户能一起更好地理解该项设计所面临的问题，以及可以选用的解决办法。正如埃德蒙·勃克·费尔德曼说过："我们希望找到一种方法，通过字去观察艺术作品，并加以思索，就能最大限度地理解它们的真实或假设的价值。训练有序的鉴赏家在观察艺术品时会得到某种信息，这些信息有助于形成鉴别性的意见。"这虽然是讨论艺术品的价值，但作为公众性交流的图像表达，从某种角度看，同样具有艺术品的内容和价值，同样会让公众形成"鉴别性的意见"。

一项建筑从落实项目建设任务开始直至工程竣工、业主入住，涉及人际关系之间一系列复杂的交流过程，其中包含各种不同群体的人士和纷繁迥异的话题。这种交流的复杂性，会因不同项目各不相同的具体情况，而变得更为复杂。一位成功的建筑师必须同时是一名卓越的人际关系交流专家，具有从事规划、设计、组织高效率交流的能力。

4.1.5 建筑程序中，针对不同的公众对象，所使用的交流性的图像表达

我国现行的基本建设程序分为：立项、可行性研究、初步设计、施工图设计、开工建设和竣工验收几个阶段。也就是建设项目从设想、选择、评估、决策、设计、施工到竣工验收、投入使用的整个建设过程。按照建设项目发展的内在联系和发展过程，建设程序分成若干阶段，每个阶段各有不同的工作内容，也有着不同的交流对象。

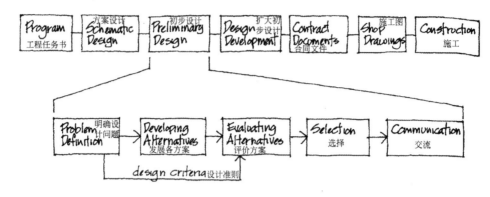

● 图 4-5　设计程序与解决问题的步骤

作为建设项目的设计师，在整个建设程序中，不仅要熟悉国家法规和建筑规范，而且要深知每个阶段应该解决哪些问题，更重要的是知道每个阶段所对应的交流对象是不同的，每个阶段不同的交流对象所感兴趣的问题、所关心的内容也是不同的。

在这里，我们以建设程序中不同的阶段，有代表性的交流对象，如项目初期的建筑行业主管部门；项目中期的设备、材料供应商；和施工阶段的项目施工人员为例，重点讨论的是作为建设项目的设计师，公众交流沟通的主要组织者，应在建设程序的阶段中，针对不同公众交流对象，做出不同的图像表达。

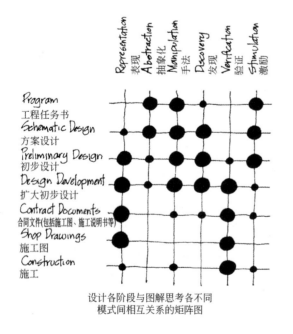

设计各阶段与图解思考各不同模式间相互关系的矩阵图

● 图 4-6

4.2　设计流程中的公众交流性图像表达

4.2.1　建设项目的设计流程

建设项目有其自身的建设程序，在建设程序中包含着项目的设计阶段。在设计阶段，根据设计的特点和周期，又分为方案设计阶段、初步设计阶段、施工图设计阶段，即设计流程。在各个设计阶段都会形成相应的设计成果文件。

4.2.2　方案设计的图像表达

方案设计是对建设项目的规模、功能等内容进行预想设计，目的在于对要设计的项目中存在的或可能发生的问题，事先做好全盘的计划，拟定出解决这些问题的办法和方案，用图纸和文件的形式表达出来。

方案设计的图形表达包括：图册、模型、多媒体演示。

4.2.2.1　表现图

对项目提供全面的介绍，供较多的公众同时观看，提供整体概念又能同时附有对重点部位的特写描绘。这种方式也用于专业人士对设计项目进行评议的场合。

4.2.2.2　方案图册

系统地将方案设计成果展示出来。通过文本和

图形图像，向公众传达设计思路。方案图册包括：目录、设计说明、经济技术指标、效果图、分析图、平面图、立面图、剖面图等。

4.2.2.3 多媒体演示

计算机的三维软件不仅可以制作出静态的立体图像，还可以根据时间变化制成动态的图像，也就是第四维的空间图形。计算机动态图像的产生及迅速发展，不仅给予我们传统图像之另外的表达方式，而且还给了我们新的沟通工具，它给设计及交流所带来的冲击是巨大的。

通过高超的仿真模拟技术及影视剪辑合成等手段，再配以音乐的效果，使得方案设计的交流更像在身临实景中漫游。

4.2.2.4 模型

模型能以三度空间的表现力展示设计，观赏者能从各个不同角度看到建筑物的体积、空间及周围环境，因而它能在一定程度上弥补图形表达的局限性。

现代设计复杂的功能要求，全新技术手段与巧妙的艺术构思常常需要借助难以想象的空间形态，仅仅用图纸是难以充分表达的。

按照用途分类：一是展示交流用，多在设计完成后制作；二是设计交流用（又称工作模型），即在设计过程中进行方案推敲和修改而制作的。

4.3 与建筑行业主管部门的沟通

4.3.1 建筑行业进行管理的主要政府行政职能部门

在方案设计阶段，设计师在与公众交流的人群当中，有一非常重要的交流对象，那就是对建筑行业进行管理的政府行政职能部门。

城市建设项目的管理，依据有关规定，主要由各级城市规划行政主管部门和各级建设行业主管部门，对城市土地的使用和各项建设活动进行控制、引导、调节和监督。市环保、消防、供电、供水、防汛、人防、劳动、电信、防疫、金融等各有关部门和单位按各自的管理职能参与项目各程序工作，并从行业的角度提出自己的意见，规划行政主管部门和建设行政主管部门在审批项目时会尊重和听取这些相关部门的意见。

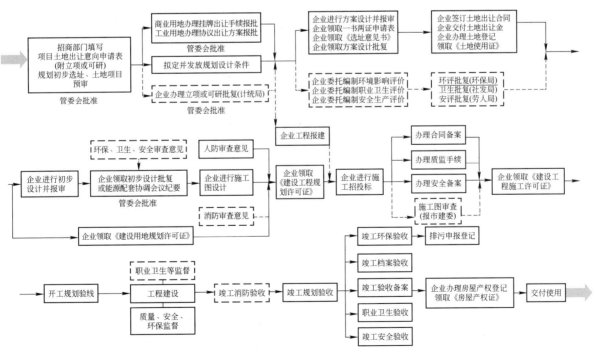

● 图 4-7

4.3.2 城市规划部门的主要职能

城市规划行政主管部门依据《城乡规划法》，管理辖区内的各项建设，即在城市规划区内从事的一切与城市规划有关的建设活动，包括新建、扩建、改建各类房屋、各类构筑物、市政设施、管线工程、防灾工程、绿化美化工程、整治工程和临建工程等。

城市规划实施管理的主要法律手段和法定形式是"一书两证"，即选址意见书、建设用地规划许可证、建设工程规划许可证，统称规划许可证制度。

选址意见书是城市规划行政主管部门依法核发的有关建设项目的选址和布局的法律凭证。

建设用地规划许可证是经城市规划行政主管部门依法确认其建设项目位置和用地范围的法律凭证。

建设工程规划许可证是城市规划行政主管部门依法核发的有关建设工程的法律凭证。

规划行政主管部门依法对城市建设项目实施管理，"一书两证"分别有不同的规定和要求。因此，设计师在与规划行政主管部门沟通时，应针对其审核要求，明确地通过图形、图像的方式表达出来。

4.3.3 城市规划部门对建设项目的审核要点

城市规划行政主管部门在进行建设项目审批时，主要审核的要点是：建筑物的使用性质；建筑容积率；建筑密度；建筑高度；建筑间距；建筑退让；无障碍设施；绿地率；主要出入口；停车泊位；交通组织；建设基地标高；建筑空间环境；及相关管理部门的意见。

4.4 设计表达对监理、施工人员的指导

4.4.1 建筑场地的指导

4.4.1.1 场地分析

场地分析是影响建筑物定位的主要因素，确定建筑物的空间方位，确定建筑物的外观，建立建筑物与周围景观的联系的过程。进行场地分析首先要收集场地的物理数据资料。

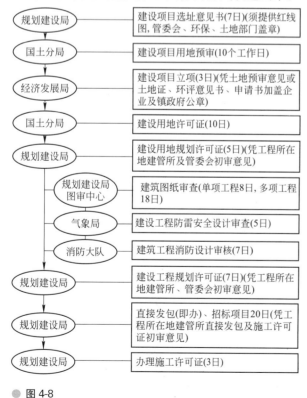

图 4-8

图 4-9

4.4.1.2 地形分析

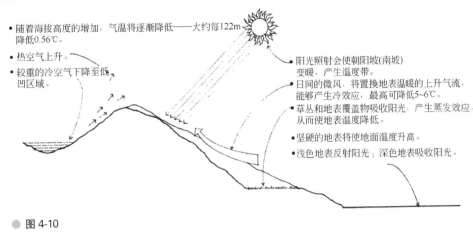

● 图 4-10

- 场地开发和建设应该尽量减小场地以及周围地界的自然排水方式。
- 如果改变地形，要规划好地表水和地下水的排水。
- 尽量使场地开发和基础施工所需开挖土石方量和回填土石方量相等。
- 避免在有腐殖土和易于滑坡的坡地上建设房屋。
- 要保护湿地和野生动物栖息地，尽量减少在此类场地上的建筑面积。
- 要特别注意漫滩或漫滩附近场地的建筑限制条例。
- 抬高桩基或墩基结构时，要尽量减小对场地地形和原有植被的破坏。
- 依坡建设房屋时，要设置挡土墙或阶形台地。
- 建筑物依坡建设或局部埋入地下，可以降低极值温度，减小风化作用，减小寒冷季节的热量流失。

● 图 4-11

场地小气候条件受多方面因素影响，包括地面海拔高度、地形自然特征、坡面的朝向以及储水能力。

从美学、经济学和生态学三方面综合考虑，场地开发的总目标应在利用自然地形和该地区局部气候条件的同时，尽量使已有地形地貌变动最小。

4.4.1.3 绿化分析

下列图片给出树木影响建筑周围环境的方式：

● 图 4-12

图 4-13

4.4.1.4 排水表现分析

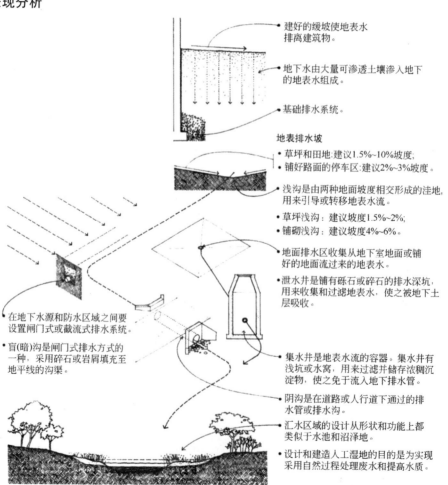

图 4-14

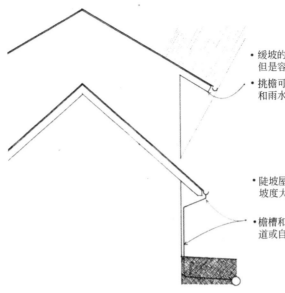

- 缓坡的屋顶利于雨水排走，但是容易积雪。
- 挑檐可以使建筑外墙免受太阳和雨水的侵蚀。
- 陡坡屋顶可以快速排走雨水。如果屋顶坡度大于60°，也易于积雪脱落。
- 檐槽和落水管通向场地的雨水下水道或自然排水口。

● 图 4-15

4.4.1.5 场地交通

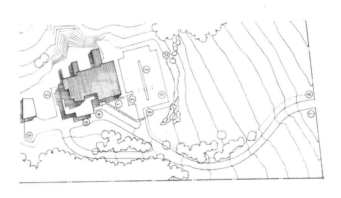

● 图 4-16

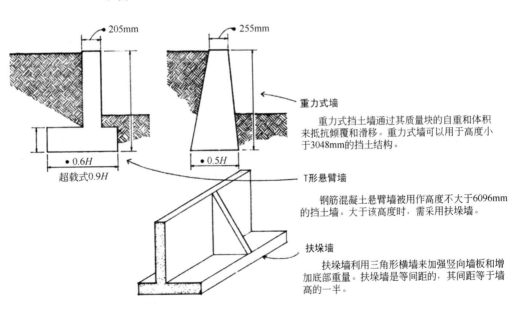

重力式墙

重力式挡土墙通过其质量块的自重和体积来抵抗倾覆和滑移。重力式墙可以用于高度小于3048mm的挡土结构。

T形悬臂墙

钢筋混凝土悬臂墙被用作高度不大于6096mm的挡土墙。大于该高度时，需采用扶垛墙。

扶垛墙

扶垛墙利用三角形横墙来加强竖向墙板和增加底部重量。扶垛墙是等间距的，其间距等于墙高的一半。

● 图 4-17

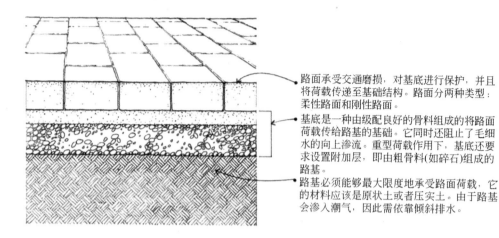

● 图 4-18　路面表现

4.4.2　建筑构造指导

4.4.2.1　基础构造表现

基础类型

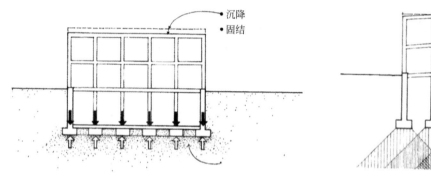

● 图 4-19

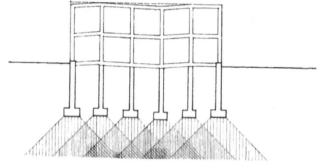

● 图 4-20

- 正确的基础设计和施工应当是将基础的荷载尽量分布开，保证结构发生的沉降量最小，或者保证荷载均匀地分布在结构的各个部分。这通常通过设置基础支撑来完成，但是必须使这些支撑按比例分布，只有这样才能够将单位面积上的等价荷载在不超出持力层容许承载力的情况下传给持力土层或岩石。

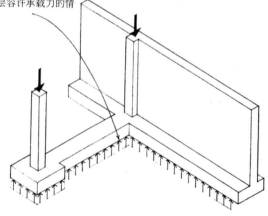

● 图 4-21

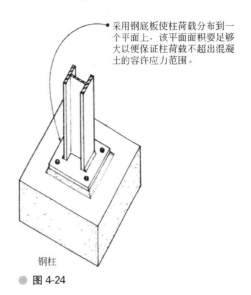

图 4-24

4.4.2.2 楼面构造表现

楼板构造

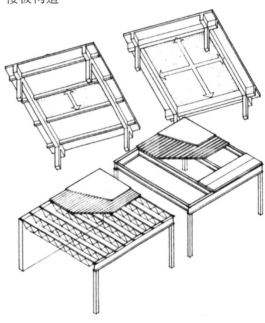

图 4-25

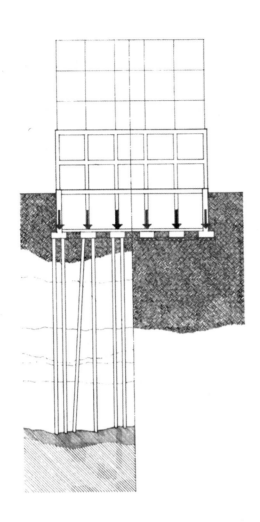

图 4-22

基础柱脚

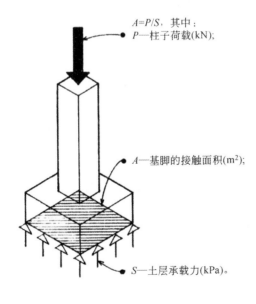

$A=P/S$，其中：
P—柱子荷载(kN)；
A—基脚的接触面积(m^2)；
S—土层承载力(kPa)。

图 4-23

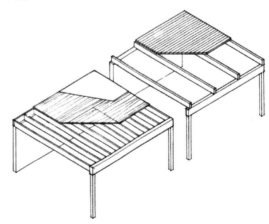

图 4-26

混凝土梁板表现

- 受拉钢筋。
- 垂直于主拉力筋的收缩钢筋和温度钢筋。
- 板厚的粗略估计式，对于楼板：跨度/30；对于屋面板：取100mm和跨度/36两者之中的较小值。
- 轻质板材能够调节分布在较短跨度(跨度范围为1830~5490mm)方向的荷载。
- 板由次梁或承重墙支撑；依次地，次梁又由主梁或柱支撑。

● 图 4-27

- 肋中的受拉钢筋。
- 板中设置的收缩钢筋和温度钢筋。
- 75~115mm的板厚；总厚度的粗略估计式：跨度/24。
- 次梁的宽度，范围为125~230mm。
- 预制密肋楼板的模板单元是可重复使用的金属或纤维玻璃模具，其宽度为510~760mm，深度为150~510mm，均为51mm模数的倍数。它的坡口边必须易于拆除。
- 末端加坡口是用来增加次梁末端的厚度以抵抗更大的剪应力。
- 分布肋条垂直于次梁方向进行布置，这样就加大了集中荷载的分布面积。其跨度范围为6~9m，如果跨度超过9m，则该跨内的单室宽度不能超出4.5m。
- 次梁带是一系列宽度较大深度较浅的支承梁。由于它的深度与次梁的深度相等，所以在制造时比较经济。
- 轻质肋板比较常用的跨度为4~10m，用来承受中等活荷载；如果肋板施工采用的是后张法施工，则它的跨度也可以加大。

● 图 4-28

4.4.2.3 墙体构造表现

1. 结构表现

与墙相连的外柱

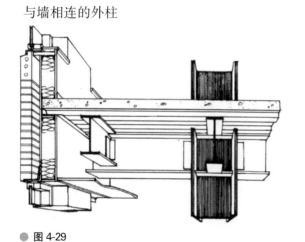

● 图 4-29

与墙相连的内柱

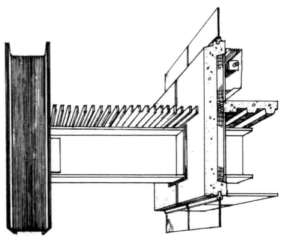

● 图 4-30

外柱与墙

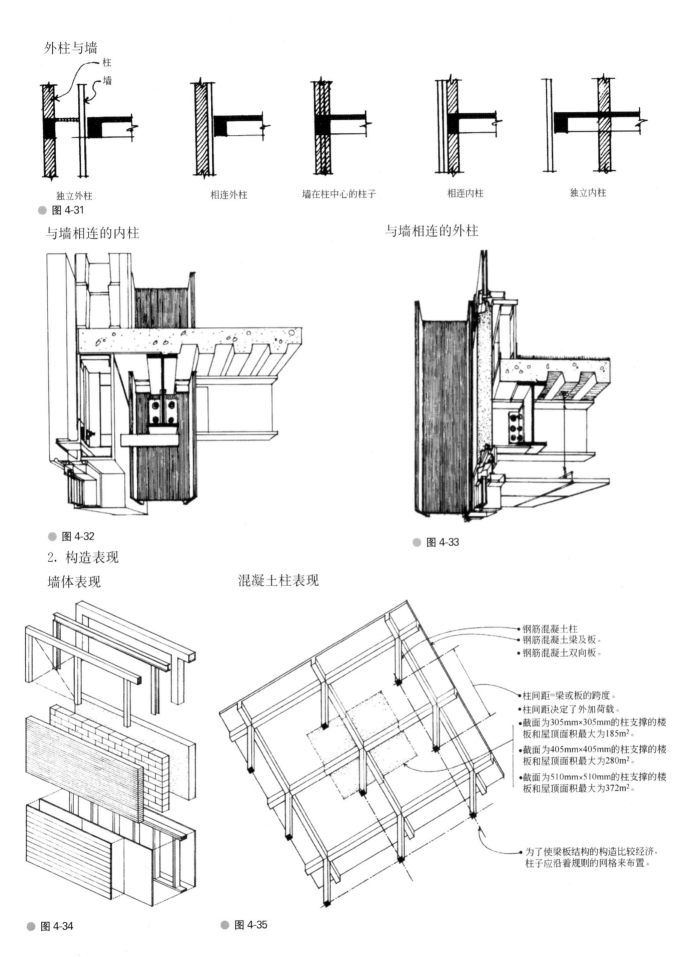

图 4-31　独立外柱　相连外柱　墙在柱中心的柱子　相连内柱　独立内柱

与墙相连的内柱　　　　　　　与墙相连的外柱

图 4-32　　　　　　　　　　　图 4-33

2. 构造表现

墙体表现　　　混凝土柱表现

- 钢筋混凝土柱
- 钢筋混凝土梁及板。
- 钢筋混凝土双向板。

- 柱间距=梁或板的跨度。
- 柱间距决定了外加荷载。
- 截面为305mm×305mm的柱支撑的楼板和屋顶面积最大为185m^2。
- 截面为405mm×405mm的柱支撑的楼板和屋顶面积最大为280m^2。
- 截面为510mm×510mm的柱支撑的楼板和屋顶面积最大为372m^2。

- 为了使梁板结构的构造比较经济，柱子应沿着规则的网格来布置。

图 4-34　　图 4-35

砌块墙表现:

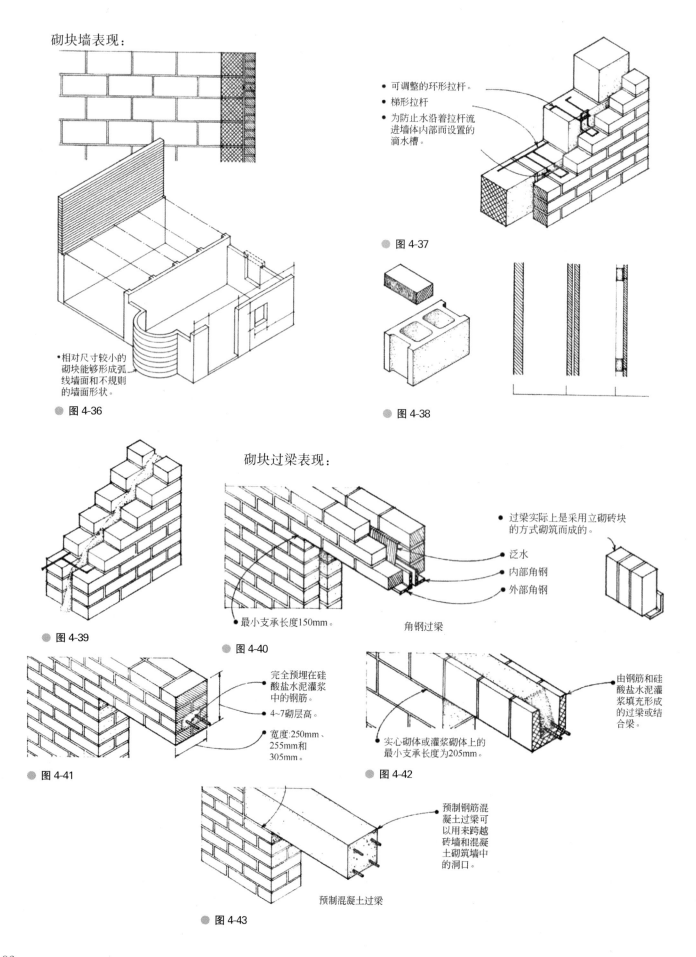

● 图 4-36

● 图 4-37

● 图 4-38

砌块过梁表现:

● 图 4-39

● 图 4-40

● 图 4-41

● 图 4-42

● 图 4-43

预制混凝土墙表现：

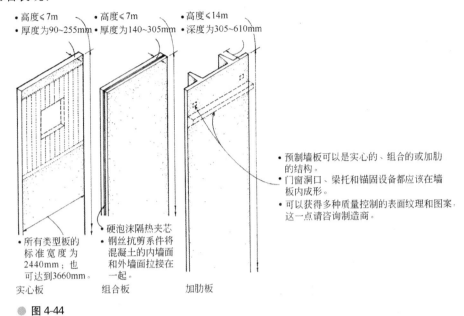

图 4-44

预制混凝土墙板和柱子：

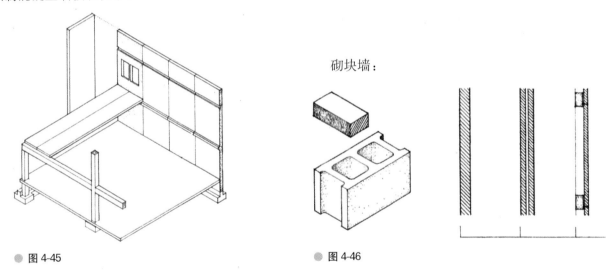

图 4-45

砌块墙：

图 4-46

砌体砌合表现：

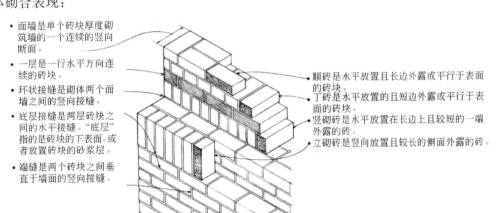

图 4-47

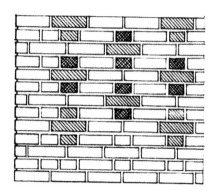

- 荷兰式交错砌合法是一种变化了的荷兰式砌合法，它将丁砖和顺砖交替组成的砌筑层与顺砖层相互交错砌筑而成的。

图 4-48

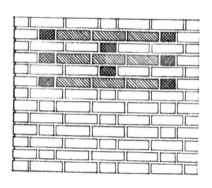

- 花园围墙式砌合，用于受到较小荷载的边墙上，在每一层都是一个丁砖配三个顺砖的组合序列，并且每个丁砖都位于交替层中另一个丁砖的正上方中心处。

图 4-49

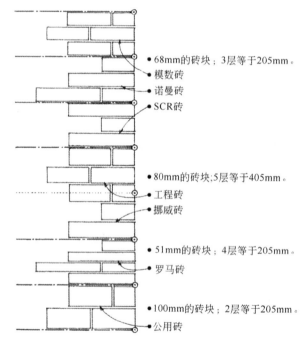

- 68mm的砖块；3层等于205mm。
- 模数砖
- 诺曼砖
- SCR砖
- 80mm的砖块；5层等于405mm。
- 工程砖
- 挪威砖
- 51mm的砖块；4层等于205mm。
- 罗马砖
- 100mm的砖块；2层等于205mm。
- 公用砖

图 4-50

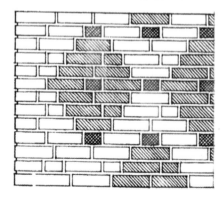

- 荷兰式对角砌合法是荷兰式交错砌合法的一种形式，它将交错的层平移来形成一个钻石图案。

图 4-51

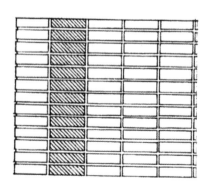

- 缝砌法是将顺砖层连续相接，并且所有端缝在竖向排列成一条直线。由于砌块之间并不搭接，所以在无钢筋的墙中要求配置间距为405mm的水平接缝钢筋。

图 4-52

3. 墙体组合表现

墙体石材组装：

墙体金属板组装：

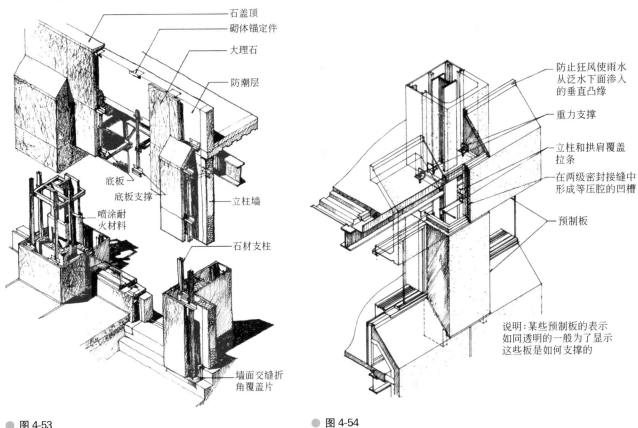

图 4-53

图 4-54

墙体砌块组装：

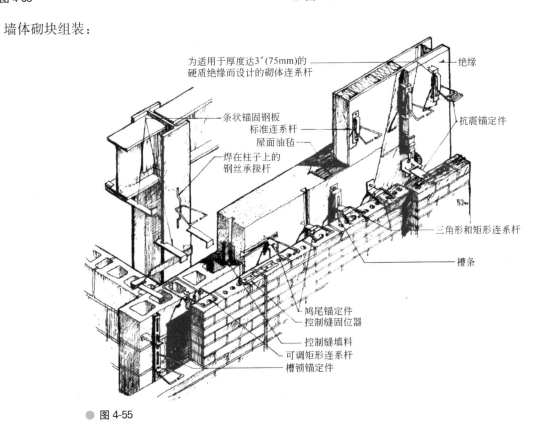

图 4-55

4.4.2.4 屋面构造

屋顶坡度：

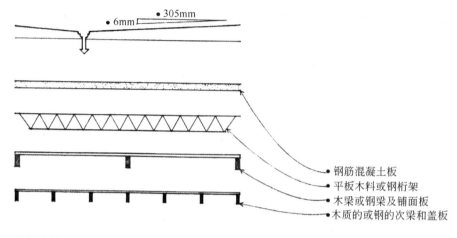

● 钢筋混凝土板
● 平板木料或钢桁架
● 木梁或钢梁及铺面板
● 木质的或钢的次梁和盖板

● 图 4-56

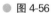

● 坡屋顶的结构
● 木的或钢的椽子和盖板。
● 木的或钢的梁、檩条和铺面板。
● 木的或钢的桁架。

● 图 4-57

混凝土屋面板：

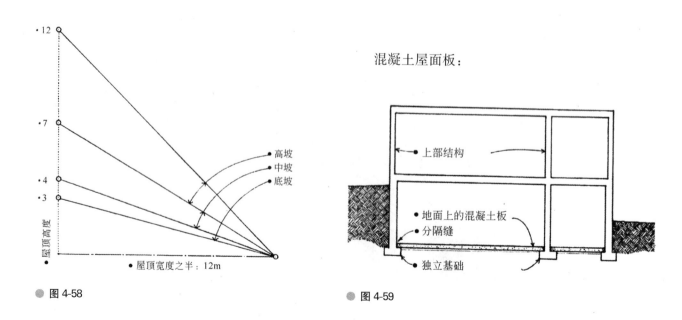

● 图 4-58

● 图 4-59

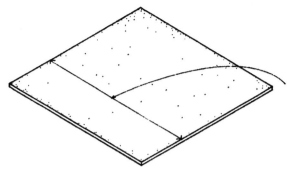

板的最大尺寸 (m)	钢丝间距 (mm×mm)	钢丝尺寸 (条数)
小于等于14	150×150	W1.4×W1.4
14~18	150×150	W2.0×W2.0
18~22	150×150	W2.9×W2.9

● 图 4-60

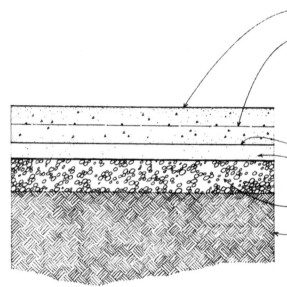

- 最小板厚为100mm；板厚取决于板的用途和所承受的荷载情况。
- 焊接钢丝网配筋设在中间板厚处或稍微偏上的位置，用来控制地基中的温度应力、收缩裂缝和微小的不均匀运动；如果混凝土板承受的荷载比正常楼板所承受的荷载大，设置钢筋网是非常必要的。
- 在混凝土混合物中添加玻璃、钢筋或聚丙烯纤维组成的掺合物可以减少因混凝土收缩产生的裂缝。
- 混凝土添加剂可以增强混凝土的表面硬度和耐蚀性。
- 0.15mm的聚丙烯隔汽层。
- 在隔汽层上铺设51mm厚的砂层来吸收混凝土养护时产生的多余水分(美国混凝土协会建议)。
- 由砾石或碎石组成的基底，用来阻止地下水向上的毛细渗流；最小厚度为100mm。
- 稳定、密度均匀的地基土；需要将其压实后才能增加土的稳定性、抗渗性及承载能力。

● 图 4-61

对于大于305mm的板孔，钢筋网格的第二层在孔的所有边延长610mm。

● 图 4-62

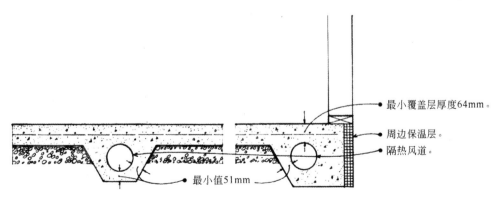

- 最小覆盖层厚度64mm。
- 周边保温层。
- 隔热风道。
- 最小值51mm

● 图 4-63

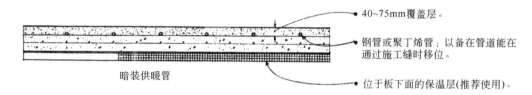

● 图 4-64

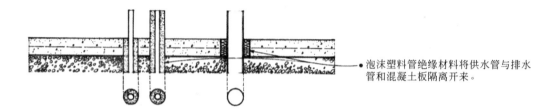

● 图 4-65

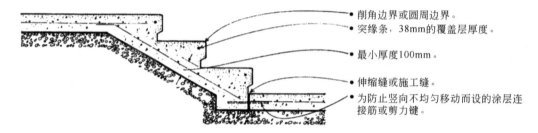

● 图 4-66

4.4.2.5 楼梯构造

楼梯设计要求

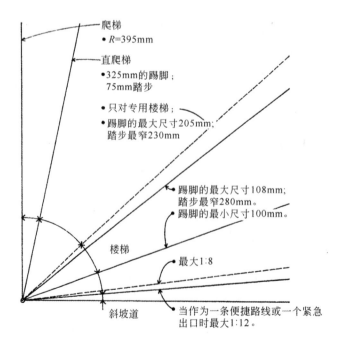

● 图 4-67

木质楼梯

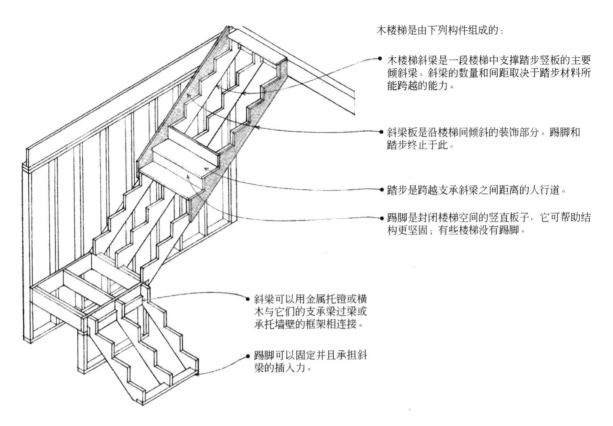

● 图 4-68

● 图 4-69

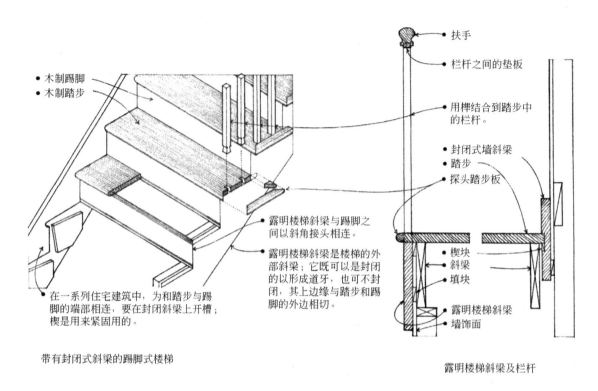

● 图 4-70

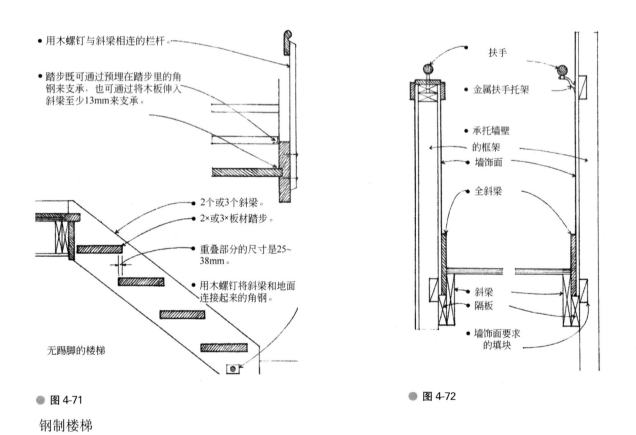

● 图 4-71

钢制楼梯
混凝土楼梯

● 图 4-72

4.4.3 设备工程指导
4.4.3.1 采暖通风

热风采暖

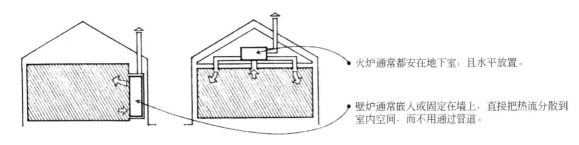

· 火炉通常都安在地下室,且水平放置。

· 壁炉通常嵌入或固定在墙上,直接把热流分散到室内空间,而不用通过管道。

◯ 图 4-73

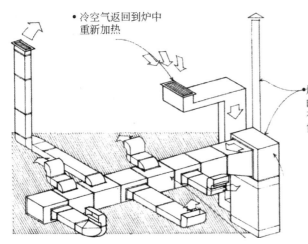

· 冷空气返回到炉中重新加热

· 燃气炉和汽油炉的燃烧介质是空气,燃烧产生的废物通过内部小孔排出。此外汽油炉还需要有储备箱以储备燃料。电炉既不需要燃料又不需要空气。

◯ 图 4-74

◯ 图 4-75

◯ 图 4-76

电热供暖

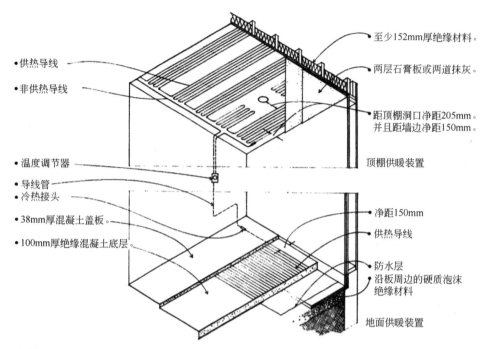

● 图 4-77

热水供暖
太阳能系统

4.4.3.2 制冷，HVAL 系统

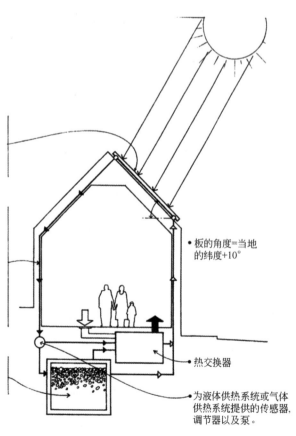

● 图 4-78

● 图 4-79

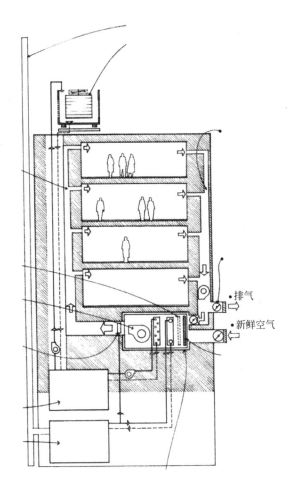

● 图 4-80

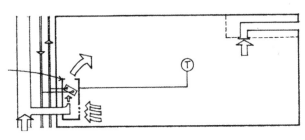

● 图 4-81

4.4.3.3 通风口

● 图 4-82

● 图 4-83

● 图 4-84

图 4-85

4.4.3.4 给水排水系统
给水管道

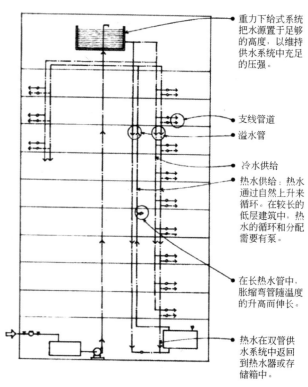

供水系统

- 重力下给式系统把水源置于足够的高度，以维持供水系统中充足的压强。
- 支线管道
- 溢水管
- 冷水供给
- 热水供给：热水通过自然上升来循环。在较长的低层建筑中，热水的循环和分配需要有泵。
- 在长热水管中，胀缩弯管随温度的升高而伸长。
- 热水在双管供水系统中返回到热水器或存储箱中。

图 4-86

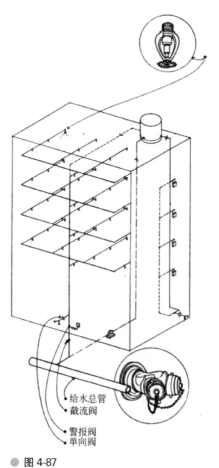

- 给水总管
- 截流阀
- 警报阀
- 单向阀

图 4-87

消防系统

4.4.3.5　电力供应系统

4.4.4　室内工程表现指导

● 图 4-88

● 图 4-89

● 图 4-90

● 图 4-91

参 考 文 献

[1] 吴珺. 景观项目设计. 北京：中国建筑工业出版社，2006.
[2] (美)弗朗西斯 D·K·程，卡桑德拉·阿当姆斯. 房屋建筑图解. 杨娜，孙静，曹艳梅译，北京：中国建筑工业出版，2004.
[3] (美)保罗·索拉. 图解思考——建筑表现技法. 北京：中国建筑工业出版社，2002.
[4] (美)保罗·索拉. 建筑表现手册. 北京：中国建筑工业出版社，2001.
[5] 彭一刚. 建筑空间组合论. 北京：中国建筑工业出版社，2008.
[6] 程大锦. 建筑：形式、空间和秩序. 天津：天津大学出版社，2008.
[7] (英)弗兰克·索尔兹伯里. 建筑的策划. 冯萍译. 北京：知识产权出版社，中国水利水电出版社，2005，3.
[8] (美)诺曼·克罗，保罗·拉索. 建筑师与设计师视觉笔记. 吴宇江，刘晓明译. 北京：中国建筑工业出版社，2010，3.